Art floral à la française
130 belles manières d'assortir les couleurs à la française

法式花藝設計配色課

Fleurs de chocolat
古 賀 朝 子

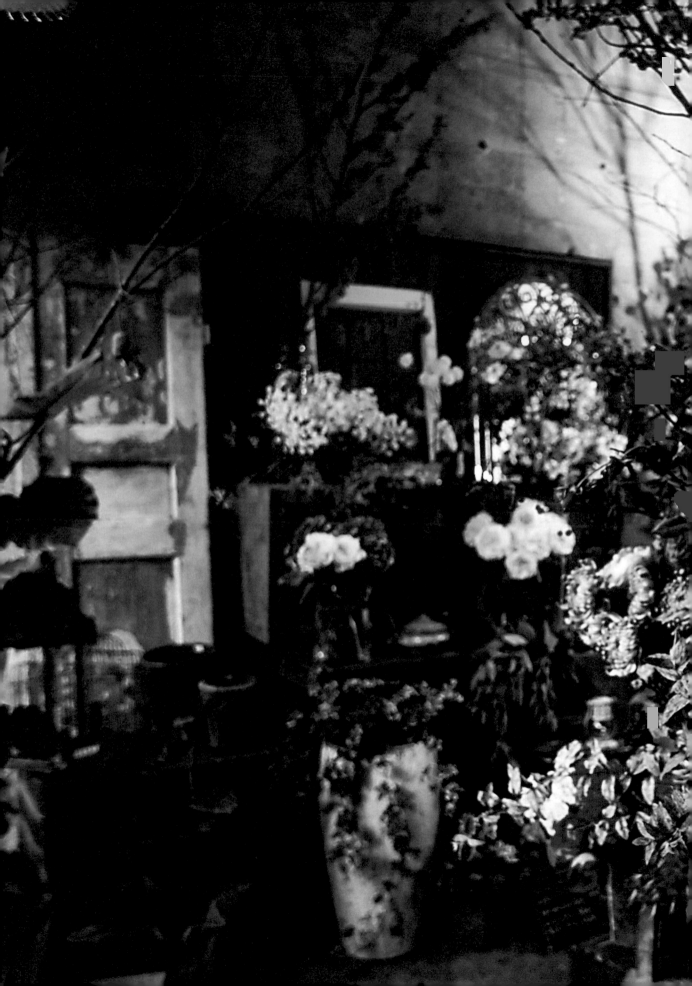

introduction

高尚雅緻的酒紅色田園風捧花、唯美浪漫的粉紅色新娘捧花、
大膽運用黑白兩色的造型花藝……
在巴黎所遇見的花兒們，總為我吹來新鮮和煦的微風。

即使是甜美可愛的花朵，巴黎總有辦法讓它變得成熟典雅。
為了探索這其中的祕密，我多次前往法國，
走訪了巴黎市街中的花店，也去上了法國設計師的花藝課。
過程中認識了以歐洲為據點的花藝師，帶給了我各式各樣的刺激。
從他們身上，我學到了「重視並保有自己的風格」。
對自己覺得美的設計、配色、花材搭配要有自信，工作上要有自我的堅持。
若能如此，所作出來的作品，就會充滿了個性且優雅洗練。

我常常在想，花藝設計其實和烹飪很像。
今天要作的是法式？義式？地方菜？抑或是和風？
總會先有個主題，偶爾混搭不同風格，在玩味中烹煮出自己的獨創料理。
花藝設計亦同，在決定了主題之後，
色彩的搭配、點綴色的比重、花材的選擇等，就會變得比較容易。
調味到恰到好處的濃淡後，再加入一點點獨特的辛香料……
要加入哪一種祕密的辛香料，就成為決定自我風格的主要關鍵。

賞心悅目的配色，常會隨著季節、氣溫、濕度，或隨著心情，而有所不同。
雖然很難像料理書一樣寫出食譜，
但我精選了許多美好的配色、每個季節如何配色的祕訣等，
一一藉由書中的捧花、花圈、造型花藝等130個作品來呈現。
可以只是單純欣賞，也可以在下次製作作品時，將它當作食譜般來參考。
若能先瞭解各式各樣的造型，進而探索出自己心中喜歡的風格，
每天的花藝生活將會變得更加有趣且精采繽紛吧！

古賀朝子

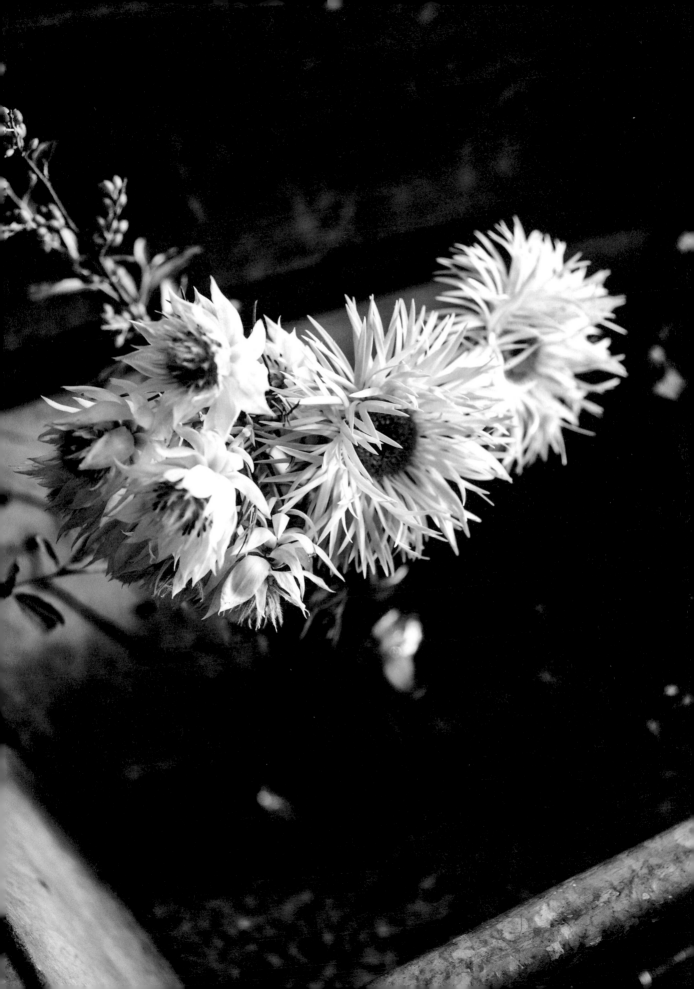

春
printemps

夏
été

秋
automne

冬
hiver

插花的基本知識＆花圈・花束的作法

春 ｜ printemps

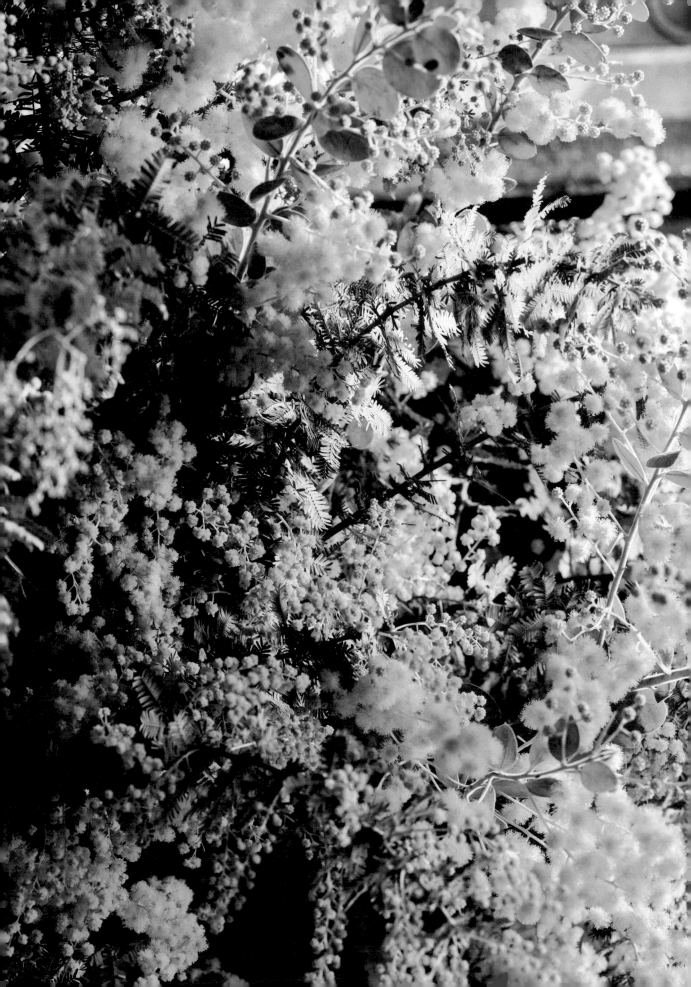

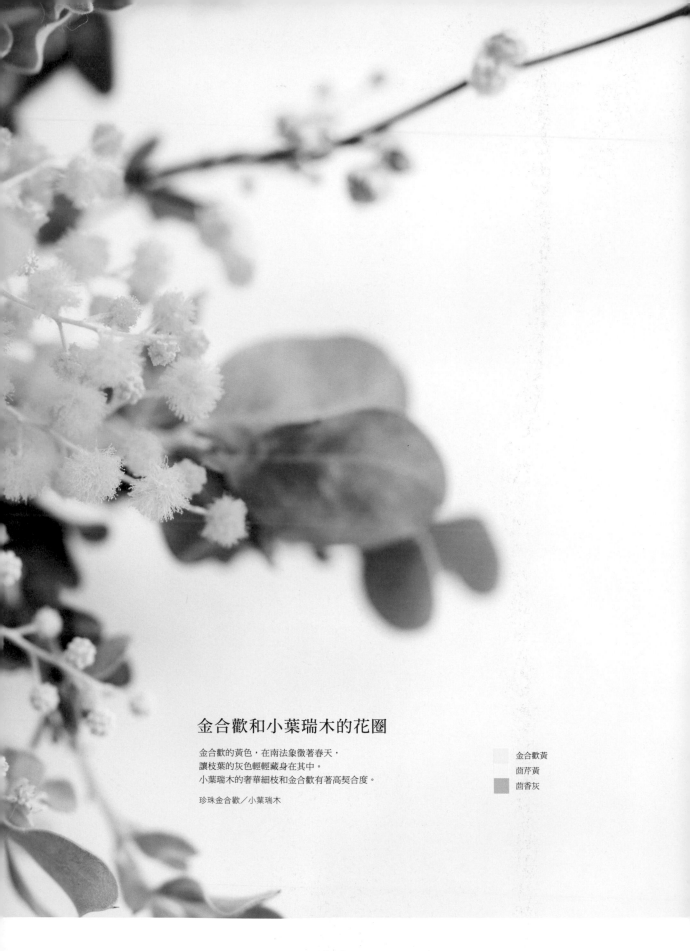

金合歡和小葉瑞木的花圈

金合歡的黃色,在南法象徵著春天,
讓枝葉的灰色輕輕藏身在其中。
小葉瑞木的奢華細枝和金合歡有著高契合度。

珍珠金合歡／小葉瑞木

金合歡黃
茴芹黃
茴香灰

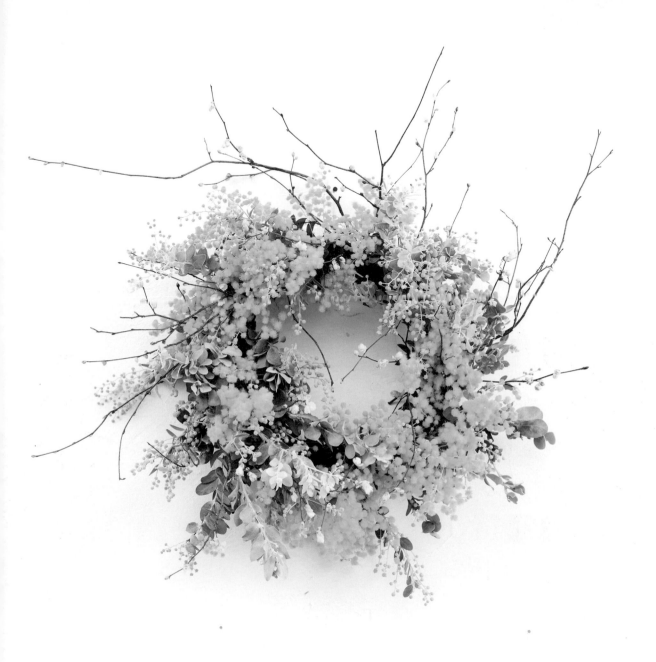

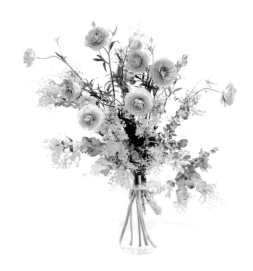

陸蓮花和金合歡的自然瓶花

橙色到黃色的色彩漸層。結有很多花苞的陸蓮花Rax，善用陸蓮花的巧妙色彩差異，刻意留下長花莖所營造出的自然隨意風。

陸蓮花（Rax）／珍珠金合歡

■ 金黃色
■ 金合歡黃

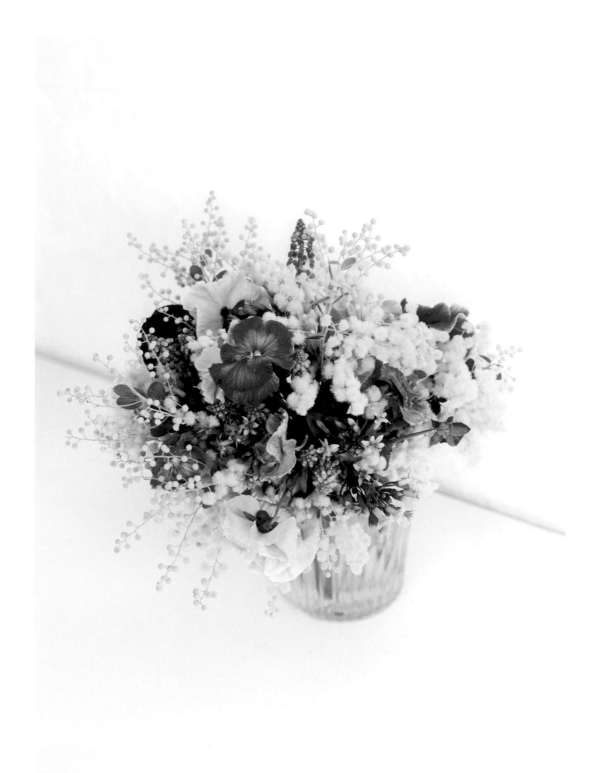

繁花錦簇的春天花束

春天裡的小花們,讓人不可思議的是……就算混雜了許多顏色,也不會互爭豔麗。
以金合歡的黃色為主,一點一點地加入紅色與藍色系,營造出多彩繽紛。

貝利氏相思/三色堇/葡萄風信子/紫嬌花

金合歡黃
朱鷺粉
灰藍色
紫藤色

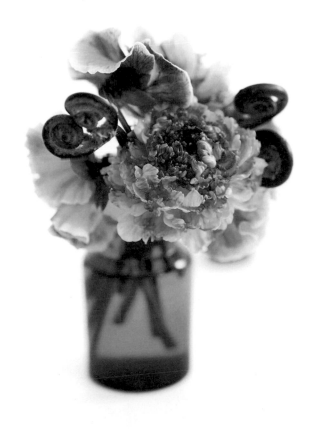

古典風迷你花束

為了搭配古董小花瓶的顏色，選用了色彩稍微暗沉的橙色陸蓮花作為主角。
並添加與花朵中央色彩相同的蕨芽。

陸蓮花（Morocco）／三色堇／蕨芽

焦橙色
巧克力雪球

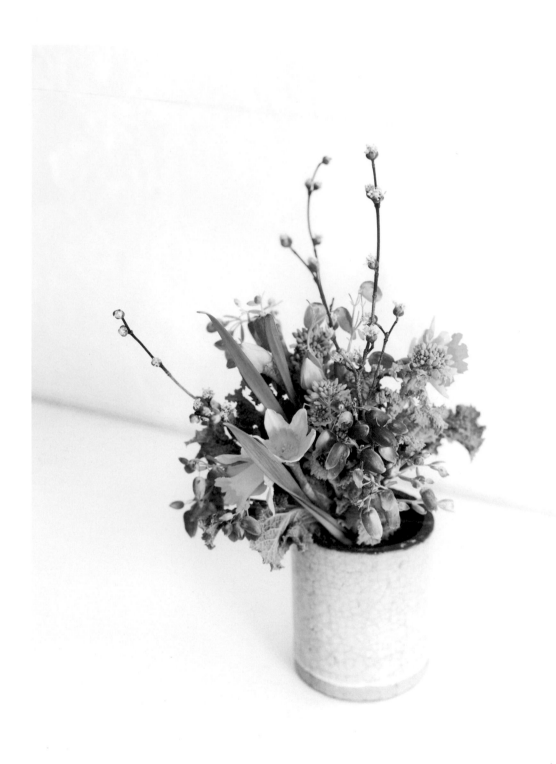

水仙與長壽花的花束

以初春轉變成春天時的景色為設計靈感。從水仙、油菜花的黃色，
到長壽花帶有的綠色，所形成的色彩漸層給人清新的感覺。

喇叭水仙／油菜花／長壽花（Apple Kids）／山茱萸

丁香水仙黃

朱鷺粉

椴樹色

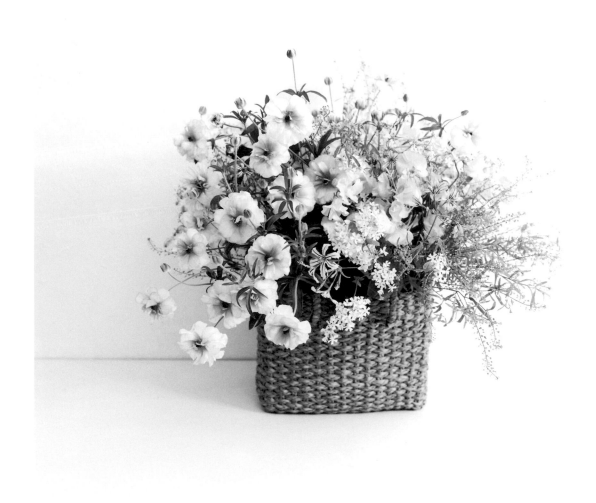

提籃造型花藝

以裹了糖衣的法式杏仁糖果「dragée」來命名的柔和粉紅色Rose dragée。
粉紅搭配上珍珠草的綠色。為配合輕柔的色彩，插作時讓作品呈現出蓬鬆感。

陸蓮花（Rax）／高雪輪／陽光百合／香豌豆花／珍珠草

糖衣粉
青瓷綠

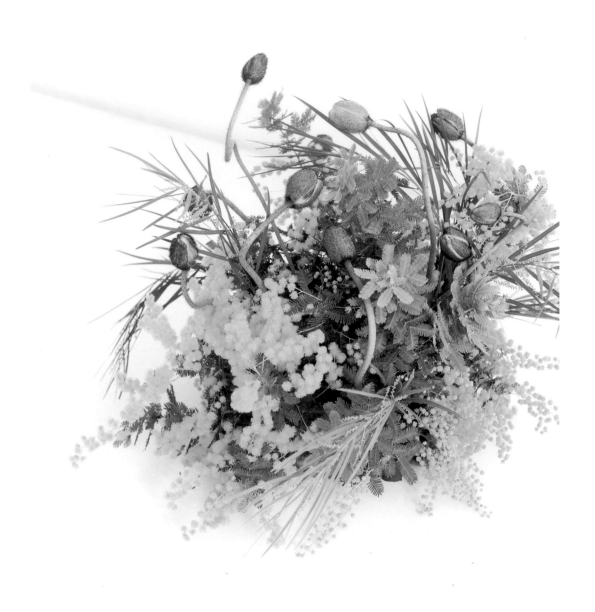

金合歡屬的造型花藝

選用兩種金合歡來作出有分量感的造型花藝。虞美人的花苞中輕輕露出的珊瑚色,為作品帶來點綴。虞美人開花後,整體配色比例會改變,瞬間變得更加華麗。

貝利氏相思／多花相思／虞美人

金合歡黃
珊瑚色

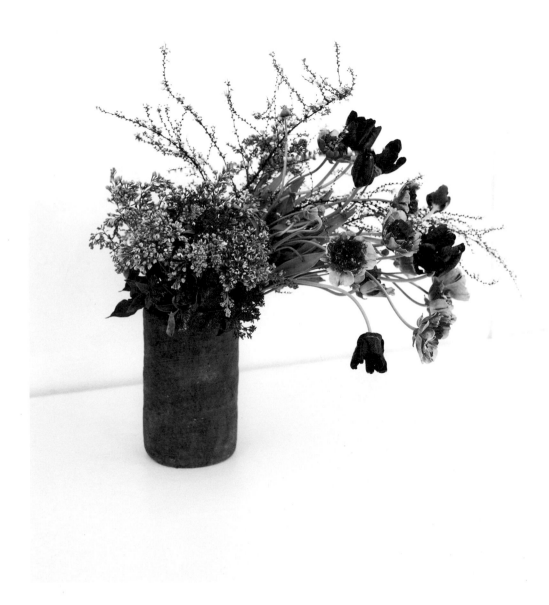

陸蓮花和酒紅色的鬱金香

沉穩有深度的酒紅與紫色的混色中，
雪柳的白，似乎讓四周的空氣瀰漫了初春的餘香。

陸蓮花（Charlotte）／鬱金香（Black Parrot）／丁香花／雪柳／四季樒

雞冠花色
西洋李色
灰紫色

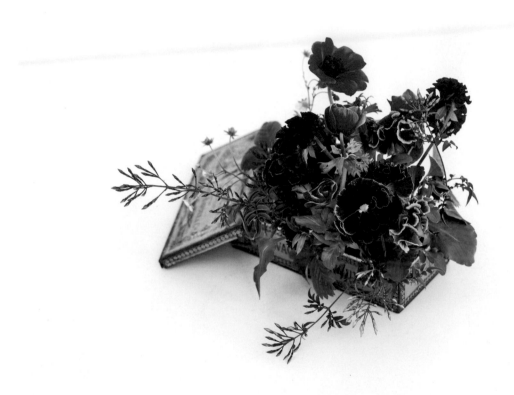

淺桃紅與紫藍色的造型花藝

白頭翁的深粉紅與黑草莓的顏色互相提引襯托，極具巴黎風格。
法式的色彩搭配，很容易與古董容器融合在一起。

白頭翁（DeCaen）／三色菫（Mure）／素馨／野草莓

白頭翁色
黑草莓色

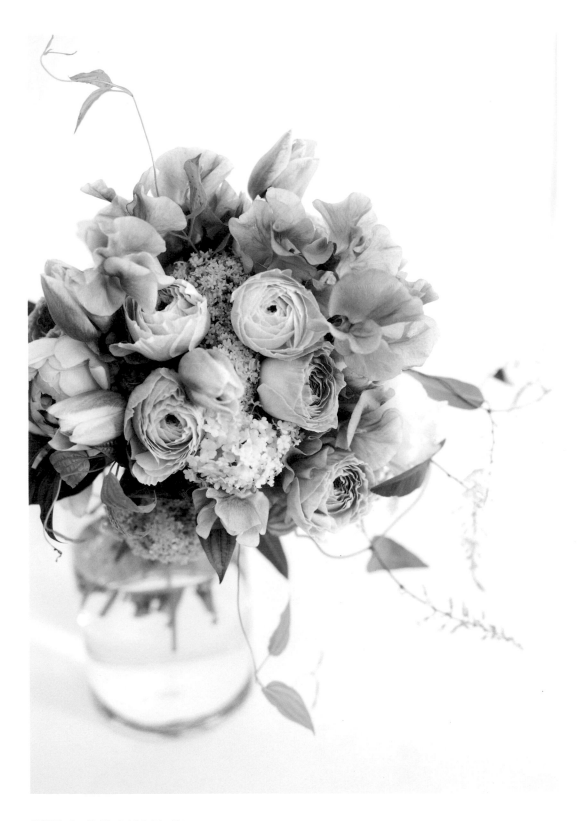

瀰漫春意的新娘捧花

柔和浪漫的淡色調組合時，使用的葉材也要選用明亮的色彩。
纏繞上細藤蔓，營造出律動感，替整體再加分。

玫瑰（French Roses）／陸蓮花（Corte）／鬱金香（Blue Diamond）／
雪球花／香豌豆花／哈登柏豆／蔓生百部

粉末粉

錦葵紫

尼羅河綠

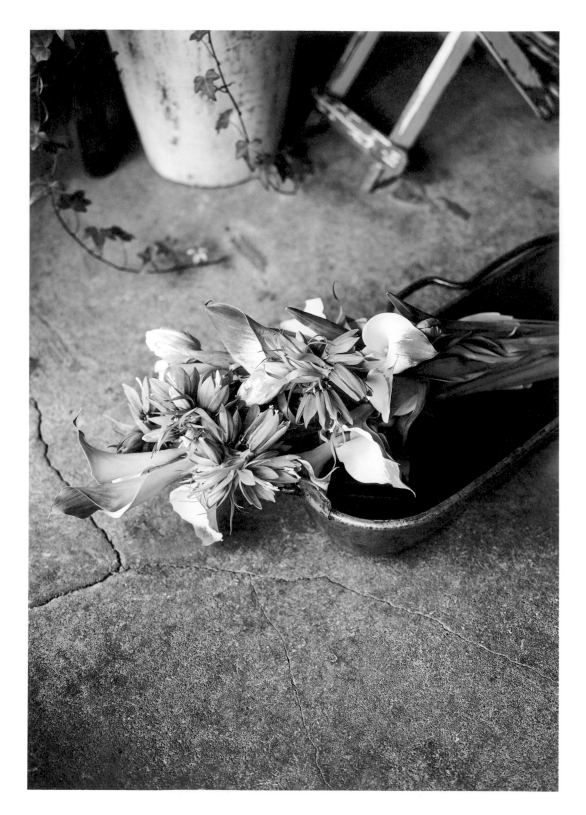

花貝母和海芋的花束

花貝母和海芋都是外型相當獨特的花朵，因此減少顏色的數量，
以呈現出清爽俐落感。綠色能襯托出帶有米色的橙色中間色。

花貝母（Orange Beauty）／海芋（Green Goddess）／鬱金香（Super Parrot）

 駱馬色
牧場綠

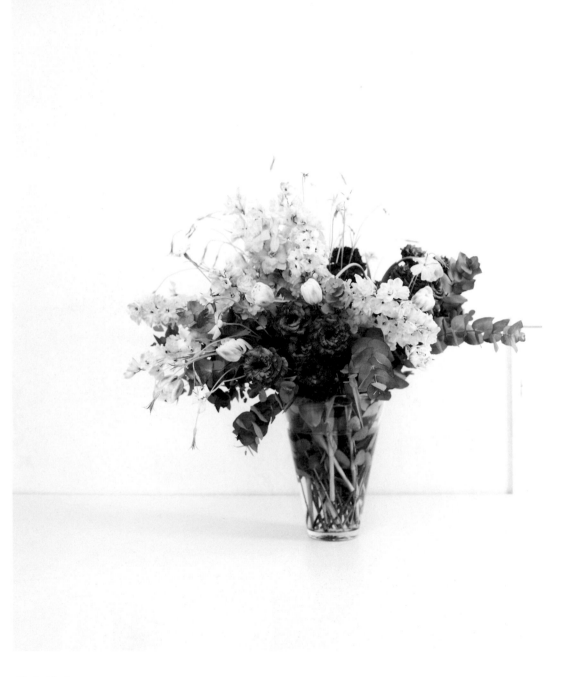

紫色漸層

不會過度甜美，高雅而有氣質的紫色系花朵，
搭配上對比的柔和黃色，營造出充滿春意且古典的花藝作品。

洋桔梗（Serebu Metal Blue）／大飛燕草（Fortune）／鬱金香（Sweet Casablanca）／麥仙翁／圓葉桉

灰紫色
錦葵紫
喀什米爾黃

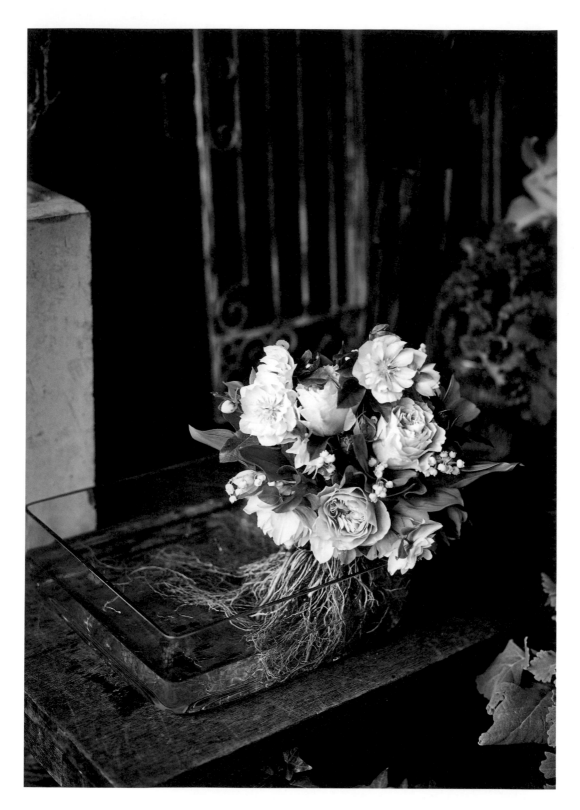

帶根鈴蘭的捧花

輕柔帶有甜美色彩的花朵、強而有力的根部,可以同時欣賞到兩者對比的作品。
為了能充分展現出根部,因而選用玻璃水盤來盛放。

玫瑰(Heure Magique)╱聖誕玫瑰(Double Ellen White)╱鈴蘭

雪白色
糖衣粉

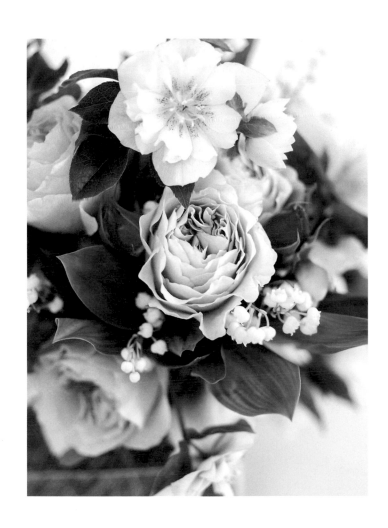

鬱金香和非洲菊的自然瓶花

複色的鬱金香，與其中一色相同的白色非洲菊，活潑的紅色加上了有豔澤的白色。
隨意自由的插法，展現出鬱金香花莖的曲線動感。

鬱金香（Marilyn）／非洲菊（Pasta Pure）

■ 明紅色
雪白色

花格貝母和葡萄風信子

深濃的藍色、紫色花朵旁，利用花格貝母的葉片、雪球花的黃綠色，來增添亮度。
色彩雖沉穩，但因有花格貝母的花紋所帶來的效果，讓整體變得華麗。

花格貝母／葡萄風信子（Latifolium）／香豌豆花／雪球花

紫色
亞得里亞海藍
新芽綠

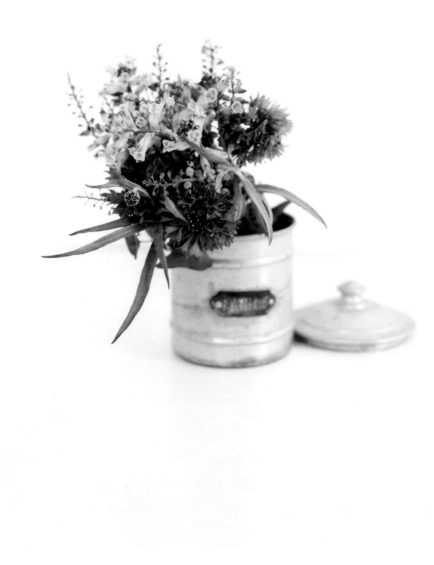

爆竹百合的迷你花束

花色選用有光澤感、罕見且夢幻的藍色為主色，
並以藍和紫的同色系所作成的小花束，插放在玻璃瓶或杯子中也很優雅。

爆竹百合／矢車菊

 淡藍色
皇家藍

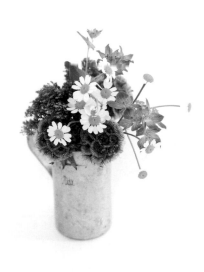

法國小菊的小瓶花

素雅可愛的法國小菊，搭配上有著獨特外型的果材。
滿是自然色彩的小小瓶花，也適合擺在廚房等場所。

法國小菊／松蟲草果（Sternkugel）／夕霧草／金翠花

檸檬黃
灰米色
綠色

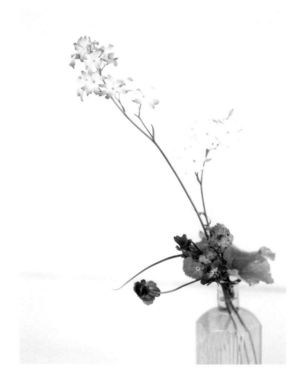

Petite Fleur可愛的小花

淡色調的藍色小花。一邊讓花莖展現出奢華的線條，一邊輕巧地插進同色系的小花瓶中。
香菫菜略微深濃的紫色，有凝縮整體視覺的效果。

地歌菲花／勿忘草／香菫菜／芳香天竺葵

 高盧藍
繡球花藍

甜美糖果色的瓶花

討人喜歡的黃色、粉紅、紅色,滿溢著玩心的組合。
簡單隨意地插進瓶中,玩賞猶如糖果盒中的繽紛色彩。

鬱金香(Yellow Pompon)╱矢車菊╱絳三葉

酸性黃

糖衣粉

朱鷺粉

春天的古典捧花

淡淡灰色，低調的色彩，有著沉穩色調，卻又春意盎然。
羽衣甘藍豐厚的葉片，展現出獨特的氛圍。

劍蘭／鬱金香（La Belle Epoque）／夏雪片蓮／芒穎大麥草／羽衣甘藍

風暴灰

沙子色

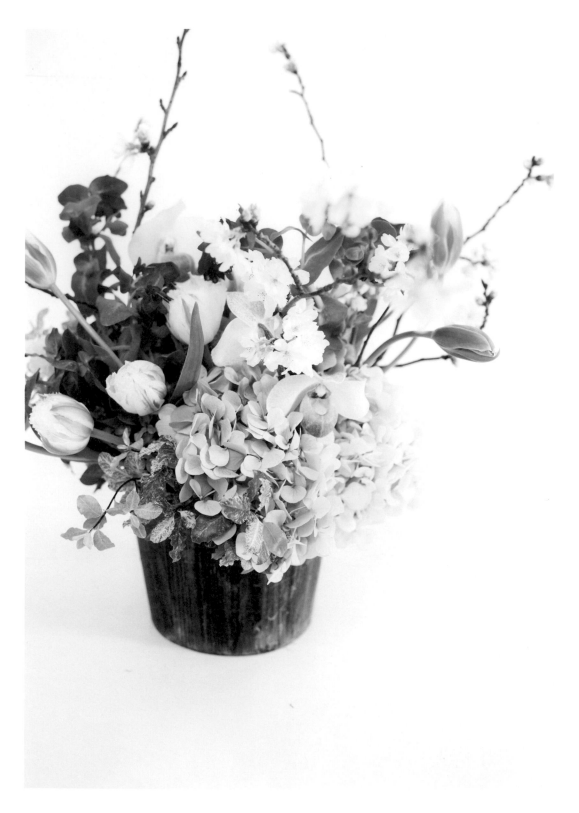

染井吉野櫻的造型花藝

融合了野花與西洋花卉的花藝作品。一邊讓染井吉野櫻的枝態充分展現，
一邊利用外型獨特的仙履蘭和大量葉材，製造出分量感。

染井吉野櫻／鬱金香（Spring Green）／鬱金香（Snow Fever）／仙履蘭（Delenatii）／
繡球花／斑葉海桐／藍蠟花

雪花石膏色
石楠花色
木樨草色

葡萄風信子的球根盤花

為了讓球根的可愛姿態也能展現出來，因此選用了高腳玻璃盤。
搭配水潤的鮮嫩綠色，俐落地襯托出葡萄風信子的優雅藍色。

葡萄風信子（Touch of Snow）／羅馬花椰菜／白花蠅子草

■ 陶器藍
■ 蕁麻酒綠

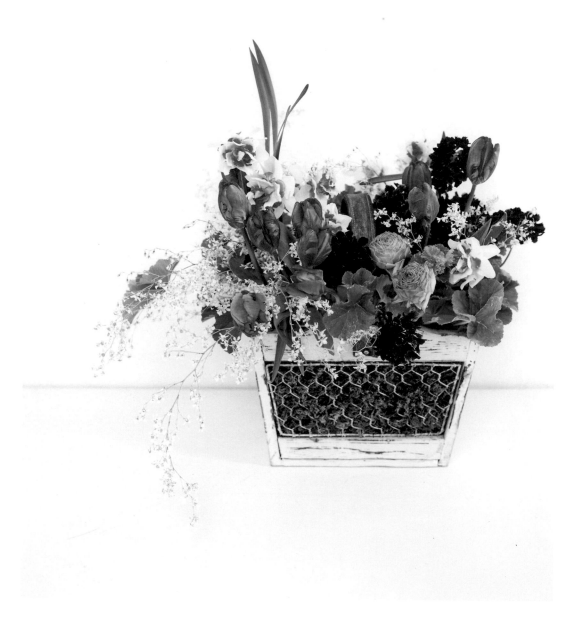

橙色的造型花藝

以橙色來統一水仙中央和鬱金香的色彩。
加入對比色的深濃紫色後，一個有遠近感且華麗的花藝作品就完成了。

水仙（Replete）／鬱金香（Orange Princess）／文心蘭／松蟲草／陸蓮花（Fréjus）／芳香天竺葵

 柑橘色
勃根地酒色

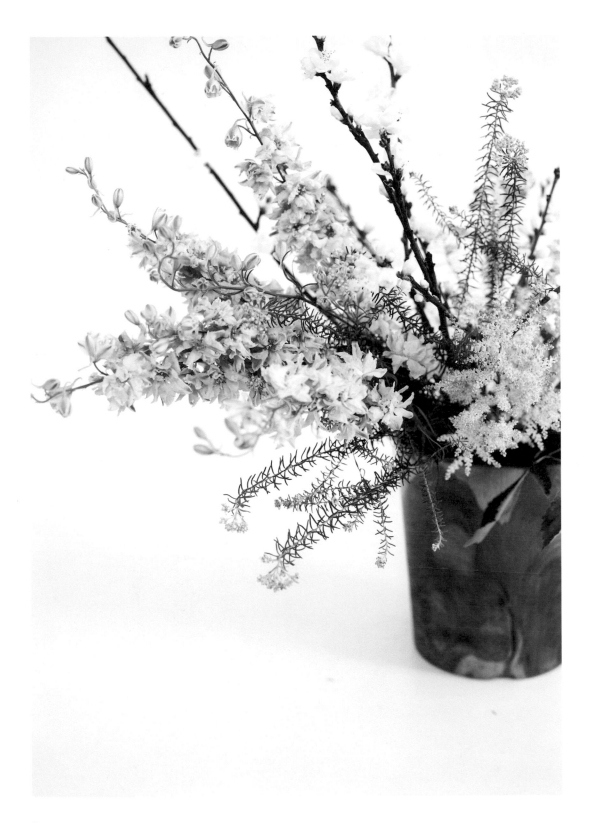

桃花的自然瓶花

白色與淡淡粉紅色，描繪出滿是春意與女孩味的漸層色彩。
桃花配上西洋花卉，給人耳目一新的感覺。

白桃／飛燕草／米香花／泡盛草

雪白色
粉末粉
玫瑰茶色

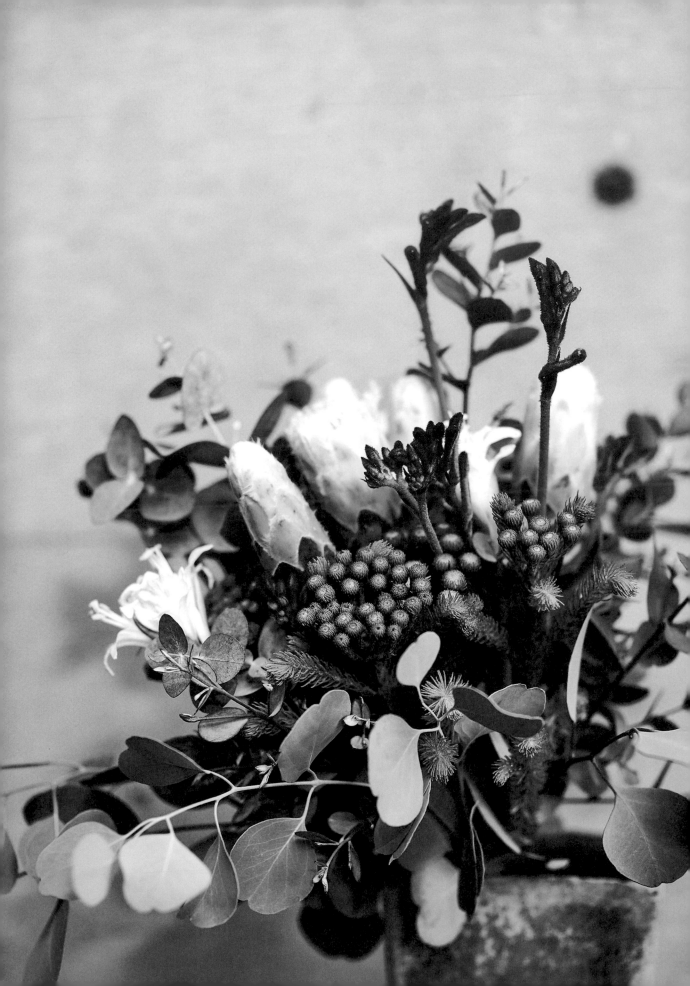

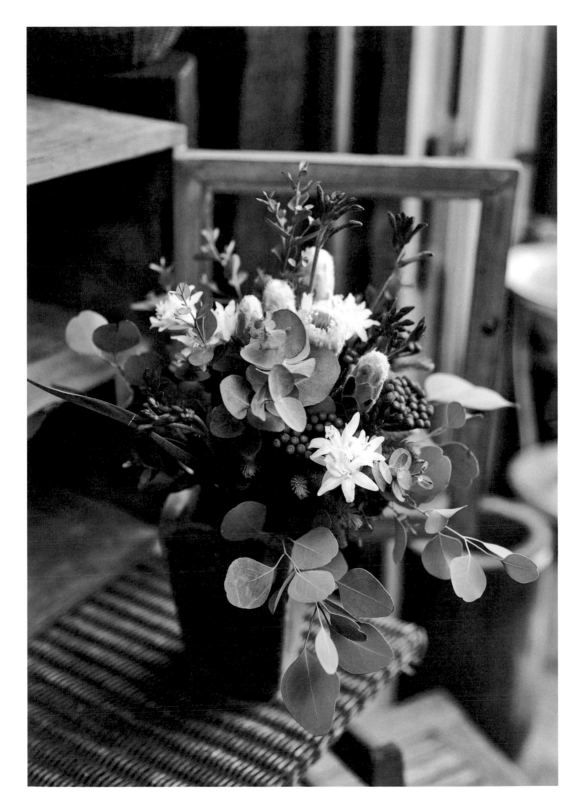

南半球花卉的捧花

乾燥質感的花朵旁，搭配上似乎會閃閃發亮的白色納麗石蒜。
儘管花朵的主張強而有力，但因色彩柔和，而呈現出柔軟的氛圍。

帝王花／袋鼠爪花（Mini Pearl）／南非珊瑚球／納麗石蒜／圓葉桉／銀葉桉／多花桉

雪白色
鬱金香色
茴香色

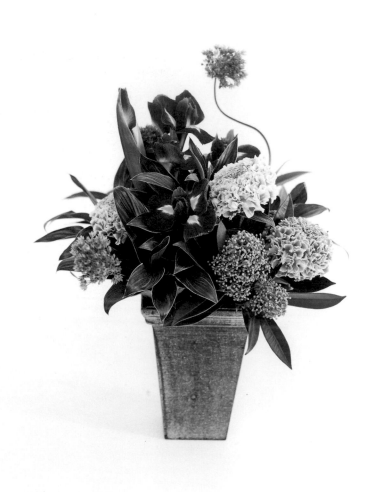

鳶尾花的造型花藝

藍色系的深色鳶尾花旁添加了深灰色的葉片，是相當時尚雅緻的配色。
平時已經看慣的花朵，也因為搭配的葉片，而產生出截然不同的感覺。

鳶尾花（Blue Magic）／陸蓮花（Silente）／繡球蔥（Blue Perfume）／四季樒／龍血樹

鳶尾花色
青銅綠

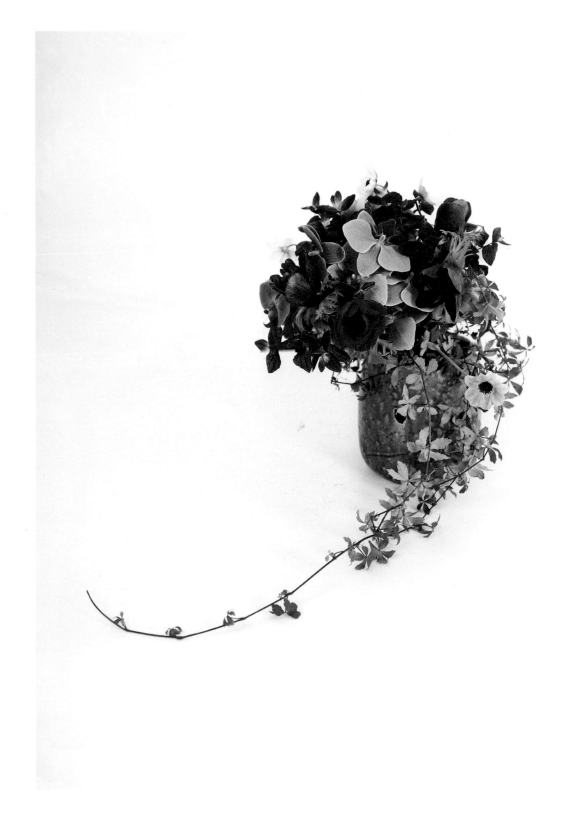

春天花朵與蝴蝶蘭的捧花

以粉紅及藍色的深濃色彩綁束而成的捧花。
在同色系的組合中，彩苞鼠尾草的藍色為整體帶來鮮明點綴。

蝴蝶蘭（Wedding Promenade）／ 白頭翁（Wine）／ 白頭翁（Fulgens）／彩苞鼠尾草／菱葉粉藤（Garland）

紫紅藍色
白頭翁色
硬藍色

櫻花的自然瓶花

河津櫻甜美的粉紅色旁，
加入如抹茶般稍微沉穩的綠色來點綴。
這樣的色彩組合，讓人聯想到了日本的春天。
為了呈現出枝葉原本的姿態，以自然且不刻意修飾的插法來製作。

河津櫻／蔥花（Snake Ball）／假繡球／陸蓮花（Hermione）

粉嫩粉
棕櫚葉色

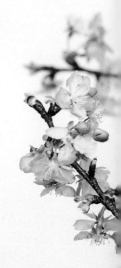

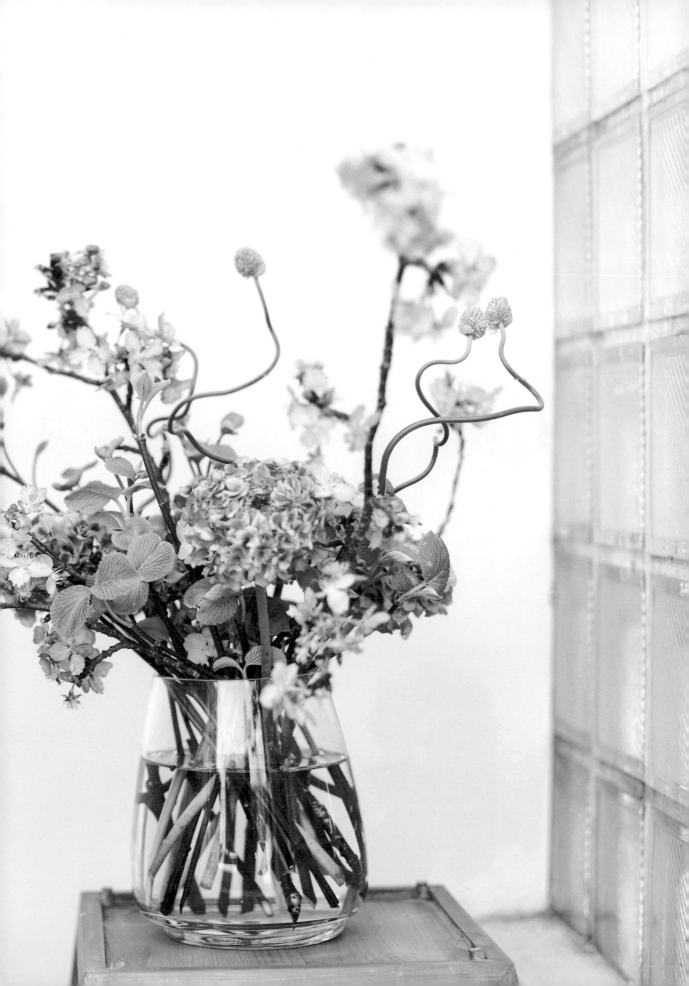

綴邊鬱金香的造型花藝

選用了兩種有著恬靜色彩，充滿大人氣息的鬱金香當主花。
為了與大輪的孤挺花取得平衡，刻意讓作品整體很有分量感。

鬱金香（Negrita Parrot）／鬱金香（Nouveau）／孤挺花（Papilio）／秋海棠（Art Nouveau）

 深茄紫
珊瑚粉

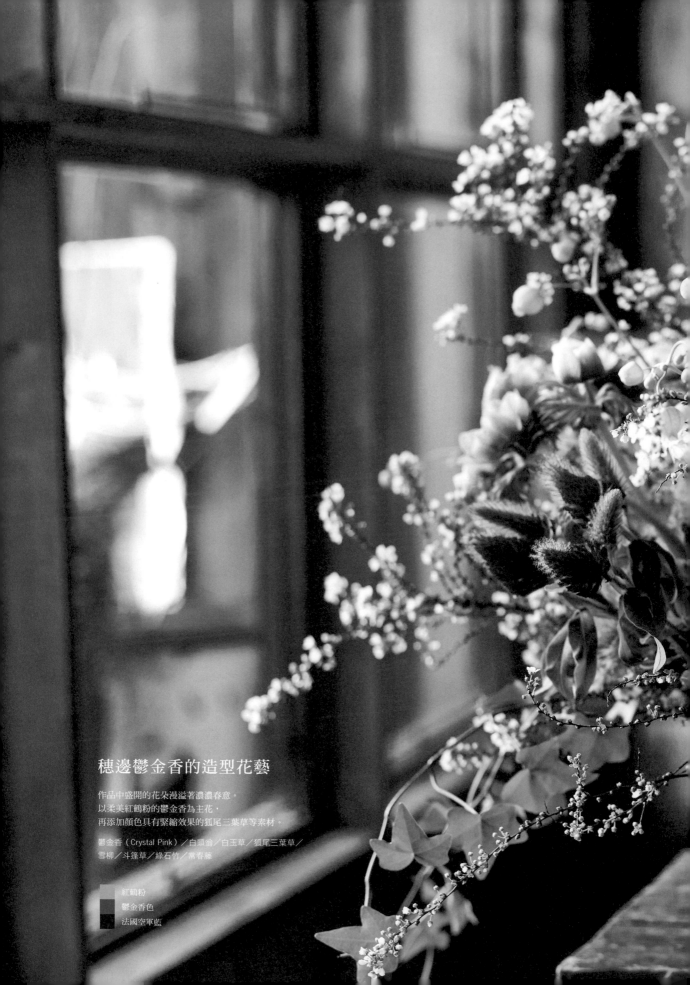

穗邊鬱金香的造型花藝

作品中盛開的花朵漫溢著濃濃春意。
以柔美紅鶴粉的鬱金香為主花，
再添加顏色具有緊縮效果的狐尾三葉草等素材。

鬱金香（Crystal Pink）／白頭翁／白玉草／狐尾三葉草／
雪柳／斗篷草／綠石竹／常春藤

紅鶴粉
鬱金香色
法國空軍藍

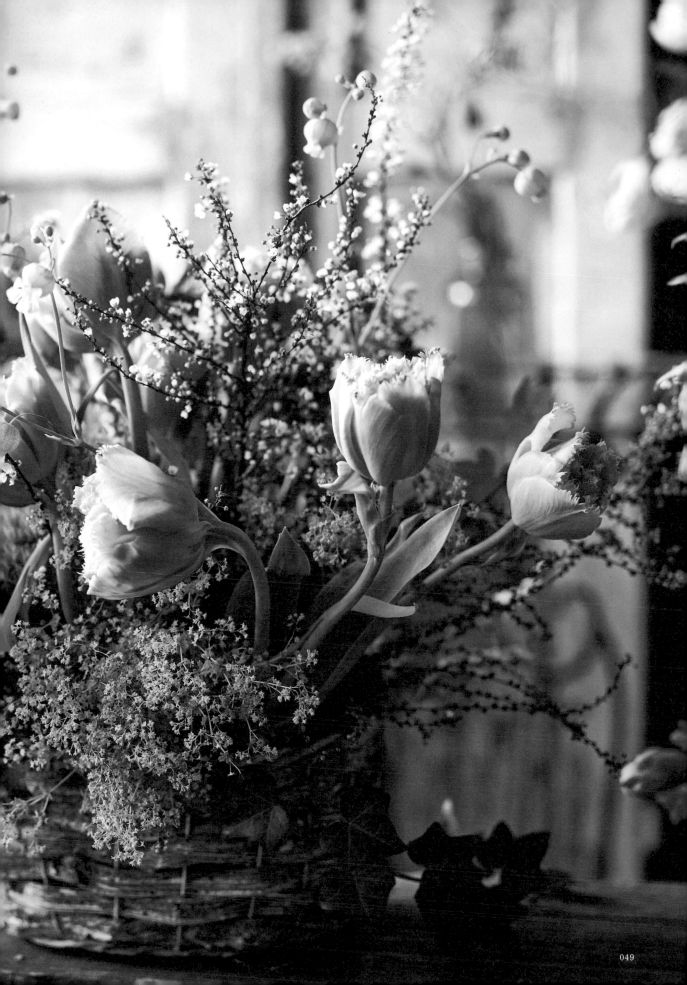

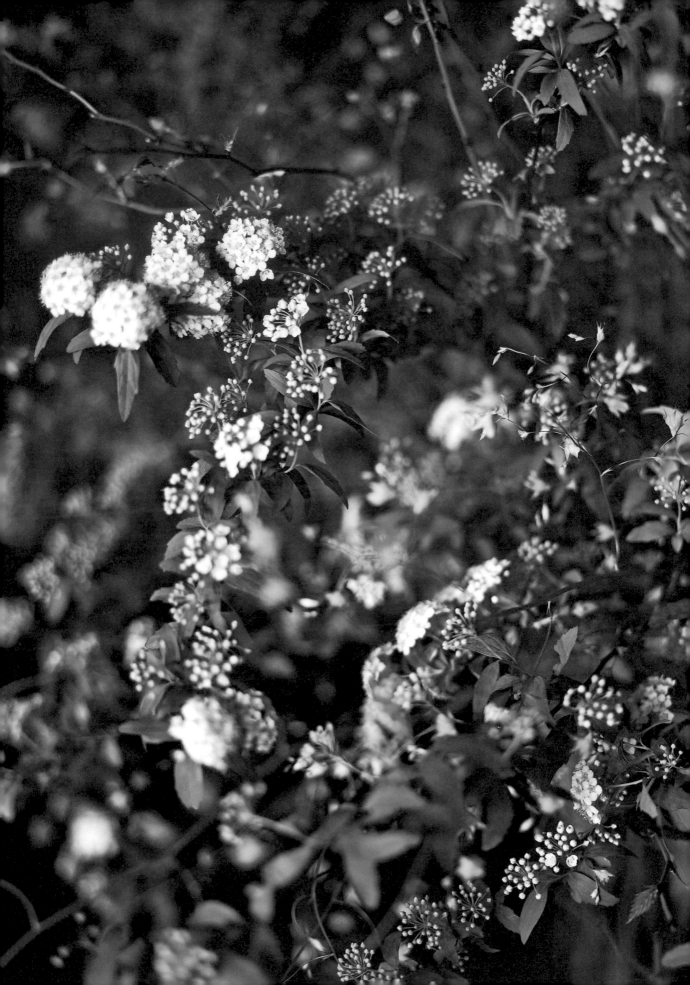

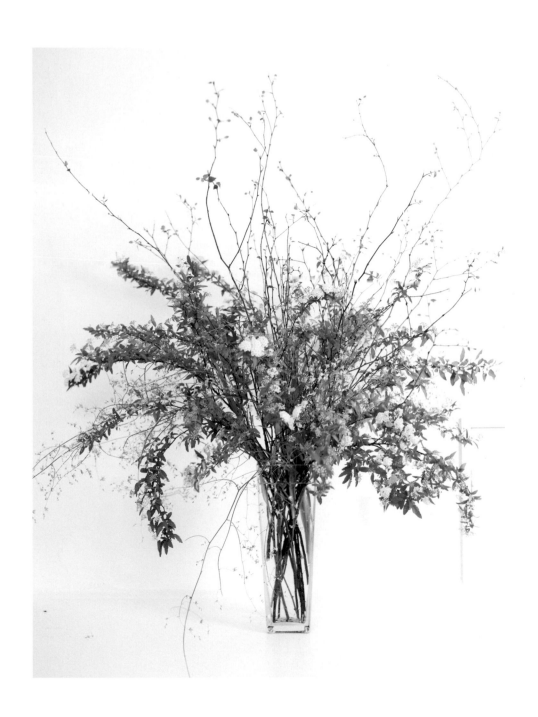

棣棠花和小手毬

簡潔的配色，豪邁地插入充滿長勢的枝材。
雖是大型的作品，但因零星地點綴了些黃色小花，所以顯得輕盈。

棣棠花／多枝鳶尾／小手毬

金雀花色
黃色
灰白色

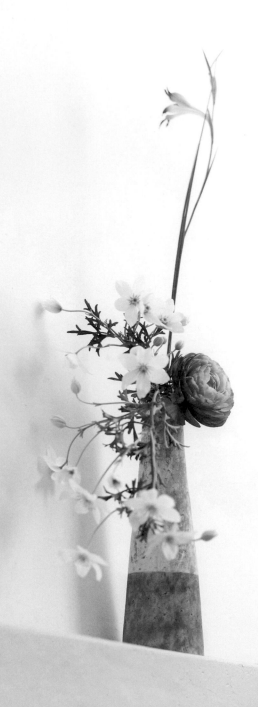

鐵線蓮的瓶花

充滿著透明感的白色和淡紫色，這兩色的搭配與花瓶恰好相同。
裝飾在窗邊，光線從輕薄花瓣中灑下，營造出唯美姿態。

鐵線蓮（Early Sensation）／劍蘭（Ion Violet）／陸蓮花（M-Purple）

■ 雪白色
■ 紫丁香色

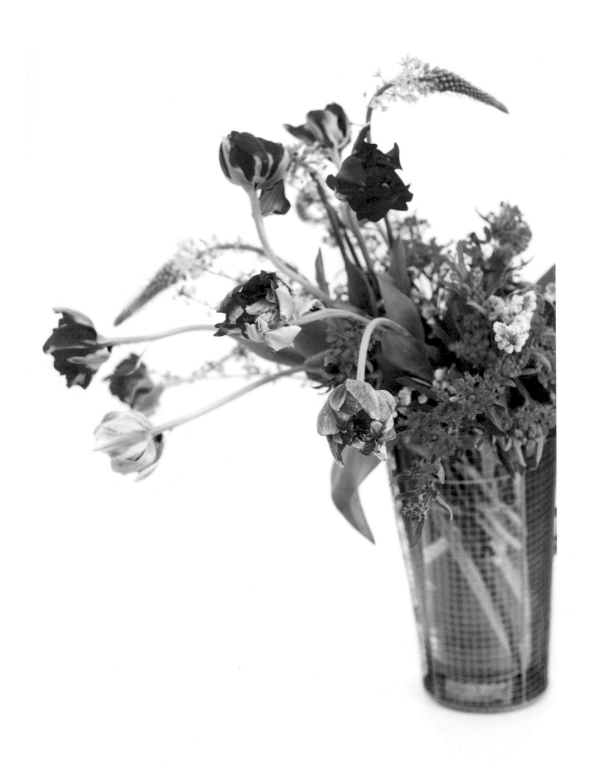

紅色鬱金香和橙色小花

清透的紅色與橙色，組合成了充滿活力的明亮配色。
如何讓鬱金香莖部彎曲的姿態自然地呈現，是插花時的重點。

 火紅色
橙色

鬱金香（Gudoshnik Double）／柳葉馬利筋／山胡椒／天鵝絨（caudatum）

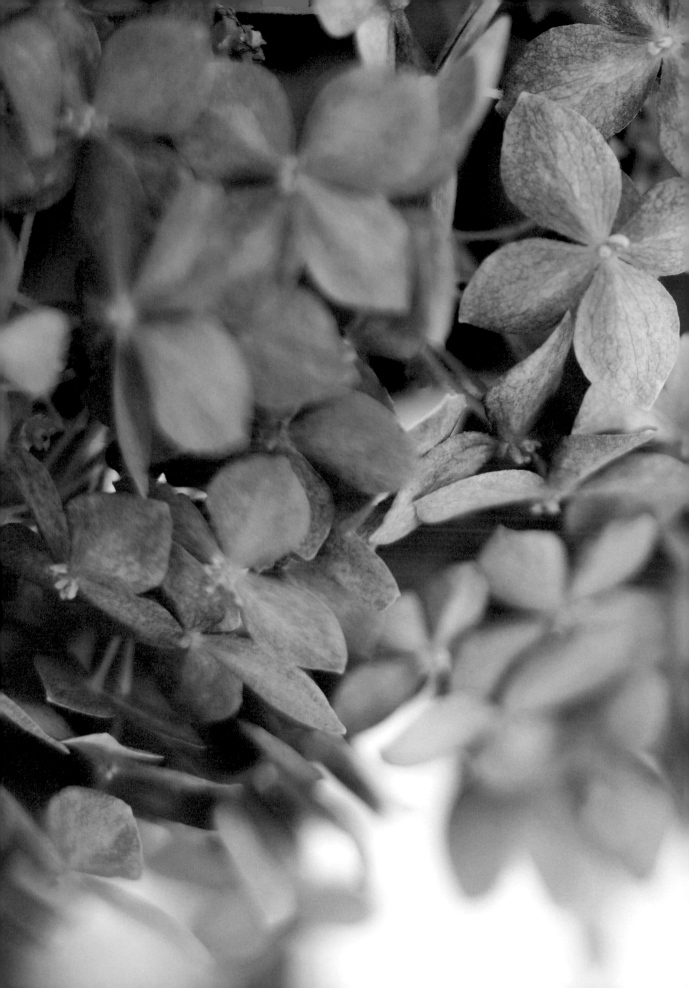

夏 │ été

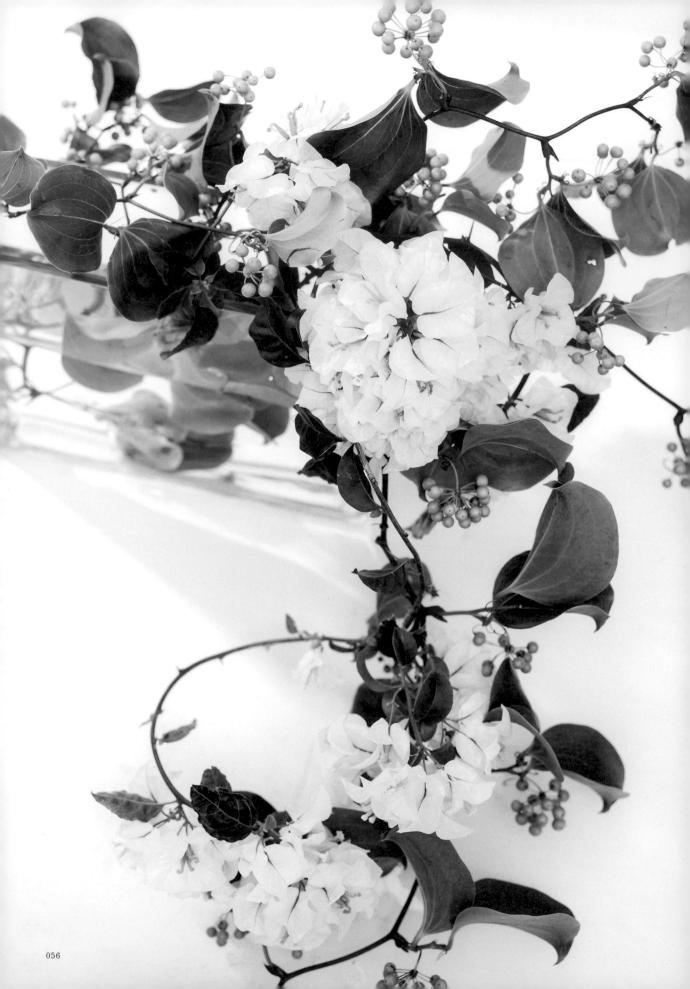

九重葛和山歸來的瓶花

白色的九重葛、在水中的山歸來葉片，營造出涼爽清新感。
厚實的葉材浸泡在水中也不易腐爛，是夏天時可以活用的好方法。

九重葛／山歸來

雪白色
生菜綠

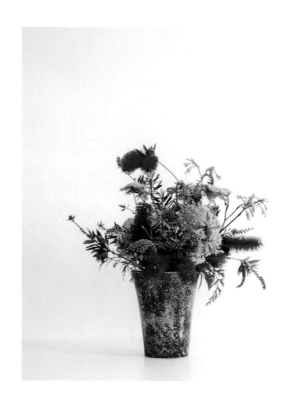

多花紅千層的造型花藝

以充滿盛夏氣息的野性紅為主色，打造出了適合蔚藍天空的鮮豔組合。
在多花紅千層的乾燥質感旁，添加紅蘿蔔花的鮮嫩水感。

多花紅千層／紅蘿蔔花／袋鼠爪花

明紅色
尼羅河綠
麥稈黃

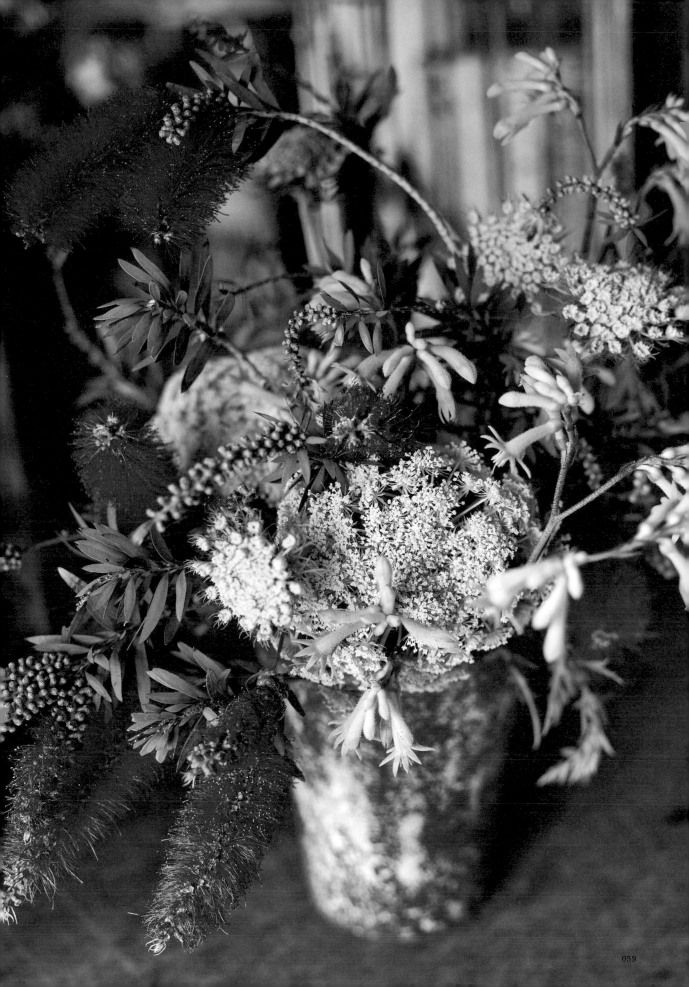

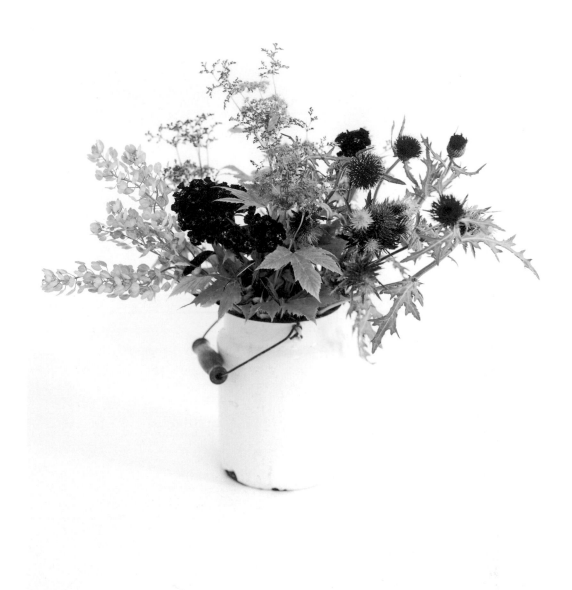

夏季野花

深濃色彩的花朵在夏天的原野風景中，一樣引人注目。
善用薊花的鮮明紅紫色，營造出像是剛摘來的野花般鮮美自然。

薊花／楓葉蚊子草／紫薊／石竹／珍珠草

茜紅色
杜鵑花色
英國空軍色

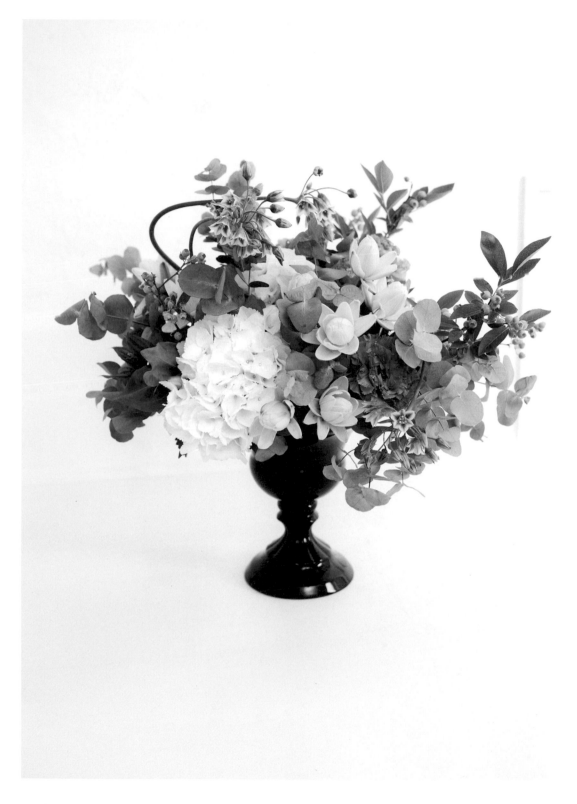

百合的造型花藝

與古典的高腳花器相當契合,十分有分量的作品。
洋桔梗的茶色為百合清淡的色彩作了點綴,圓葉桉的新葉則帶來了柔和的印象。

百合(Noble)/洋桔梗(貴婦人)/藍莓/圓葉桉/繡球花/西西里蜜蒜

珍珠母色
赭石棕

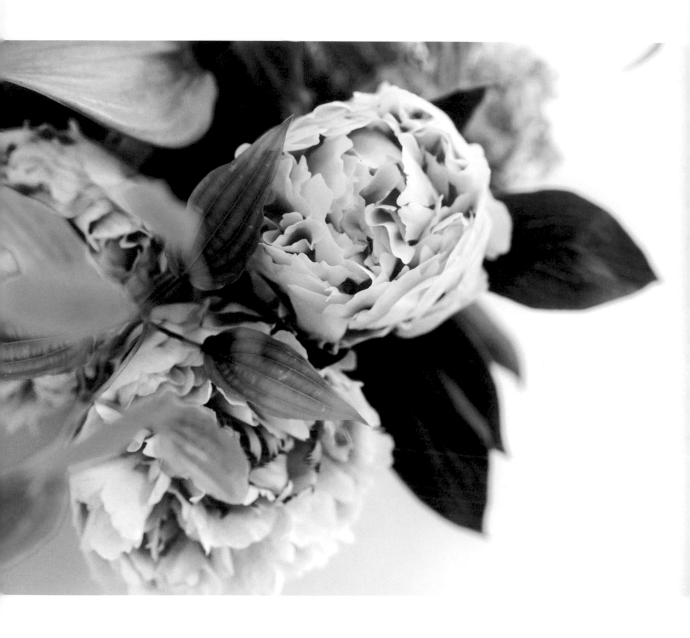

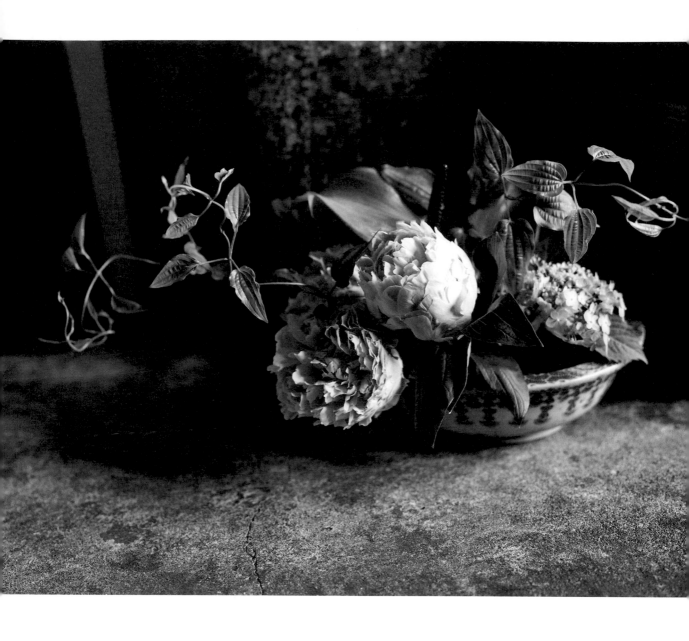

芍藥的盤花

以骨董的淺瓷盤當作水盤。為了不讓使用劍山的作品顯得過於和風，
選用華麗的芍藥作為主花，並以不同濃淡的同色系色彩來統一整體。

芍藥（Sarah Bernhardt）／火鶴（Previa）／山繡球花／蔓生百部／繡球蔥

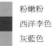

粉嫩粉
西洋李色
灰藍色

繡球花的瓶花

由數種粉紅色的花朵組合而成的輕柔配色。
善用花蔥、荷包牡丹莖部的柔軟線條,營造出隨風搖曳的感覺。

繡球花(Pink Annabelle)/花蔥/荷包牡丹/奧勒岡

 風信子色
錦葵色

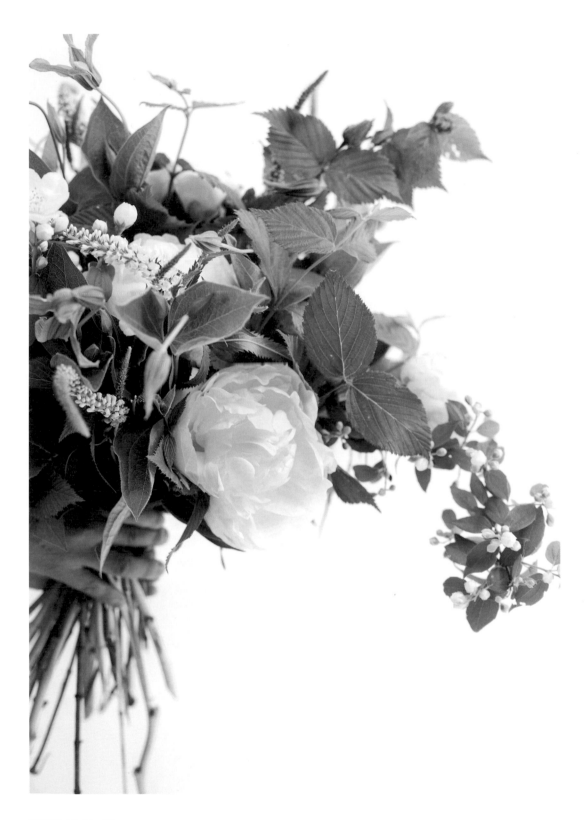

芍藥的捧花

減低捧花整體的彩度，讓芍藥明亮且高雅的白色能充分表現。
不只有顏色，日本山梅花的甜美香氣也不禁令人陶醉。

芍藥（深山の雪）／鐵線蓮（Tessen）／日本山梅花／穗花婆婆納

雪花石膏色
藍灰色

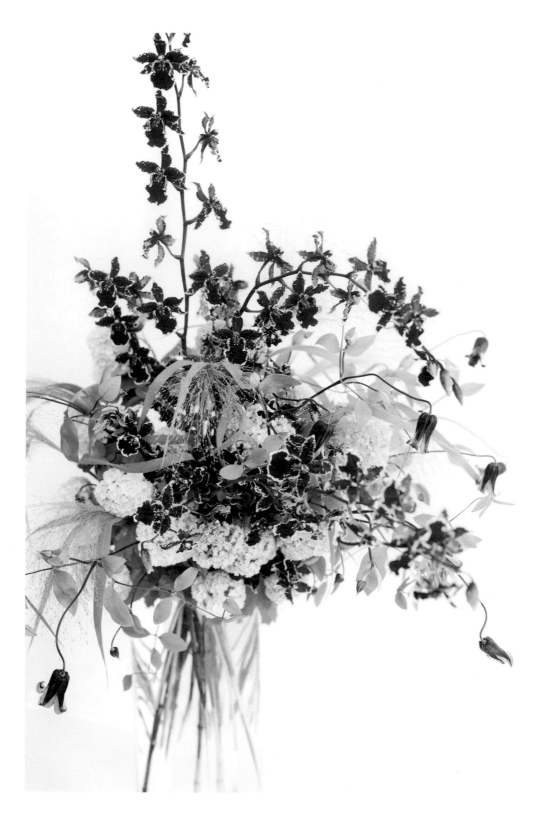

文心蘭和鐵線蓮的捧花

如新芽般清新的淡綠色為基底色，加入褐色、紫色等兩種強烈的色彩，
營造出了俐落緊實的視覺印象。

文心蘭（Wild Cat）／鐵線蓮（Bell Tessen）／雪球花／柳枝稷

漆器紅
皇家藍
青瓷綠

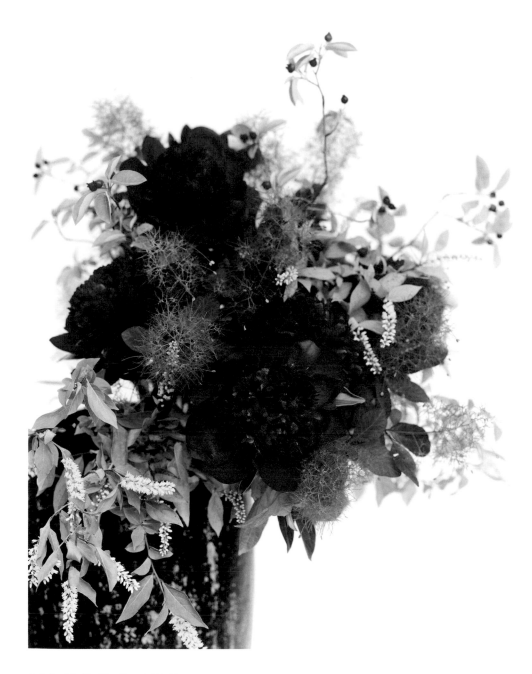

紅色芍藥的造型花藝

典雅且帶有厚重感的紅色芍藥，大膽地搭配上三種枝材。
此作品的重點在於，不同質感的紅色所作成的色彩組合、大輪花朵與枝材的均衡感。

芍藥（Red Charm）／煙霧樹／加拿大唐棣／髭脈檔葉樹

淺酒紅色
深紅色

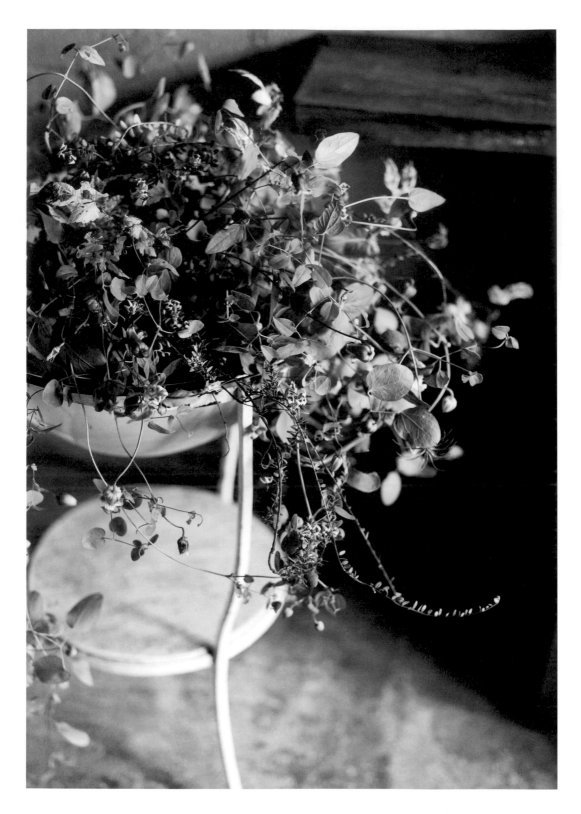

鐵線蓮的自然瓶花

活用藤蔓的曲線，插出自然大方。第一眼會覺得綠色的葉片很顯眼，
但散布在各處的鐵線蓮花朵所形成的漸層色彩，為整體點綴出了自然甜美。

鐵線蓮（Bell Tessen）／異葉山葡萄／越橘

粉末粉
紫藤色
繡球花藍

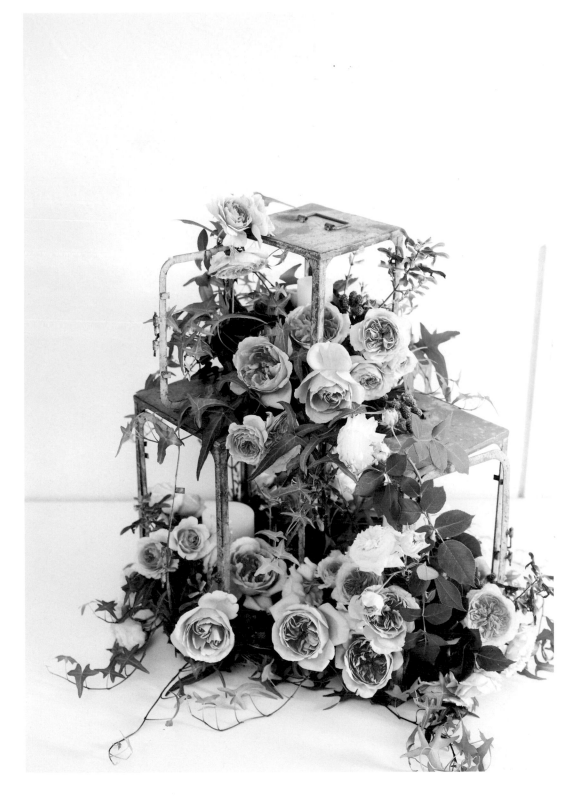

玫瑰與蠟燭的造型花藝

混搭了幾種粉紅色系的淡色玫瑰，營造出甜美浪漫風。
仿古燈罩搭成的花架上，纏繞了花朵與葉片，極具立體感。

玫瑰（KIZUNA）／玫瑰（Madka）／玫瑰（Mariatheresia）／一串紅／黑莓／常春藤

糖衣粉
玫瑰茶色
玫瑰色

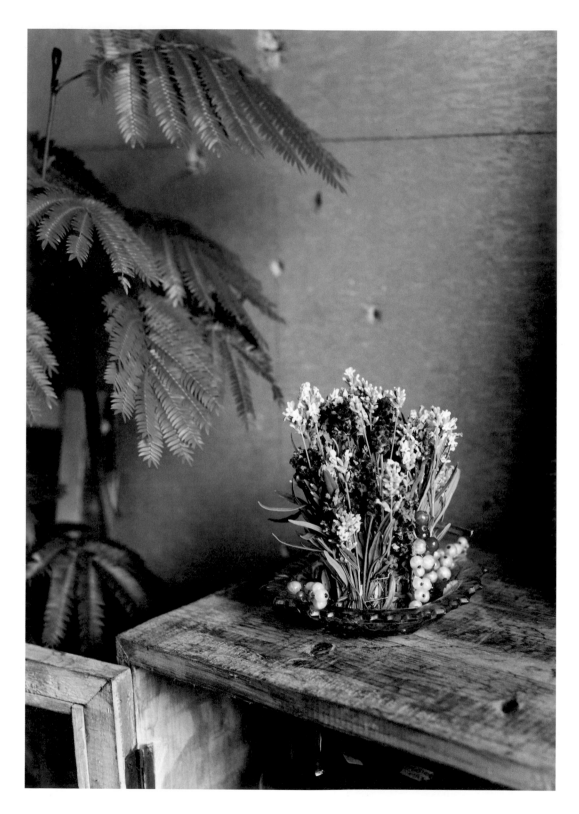

薰衣草的造型花藝

將濃淡兩色的薰衣草包捲在吸水海綿上，所作成的小型作品。
剛開始變色的醋栗果實，具有透明感的紅色，為整體加入點綴。

狹葉薰衣草／醋栗

薰衣草藍

錦葵色

亮玫瑰粉

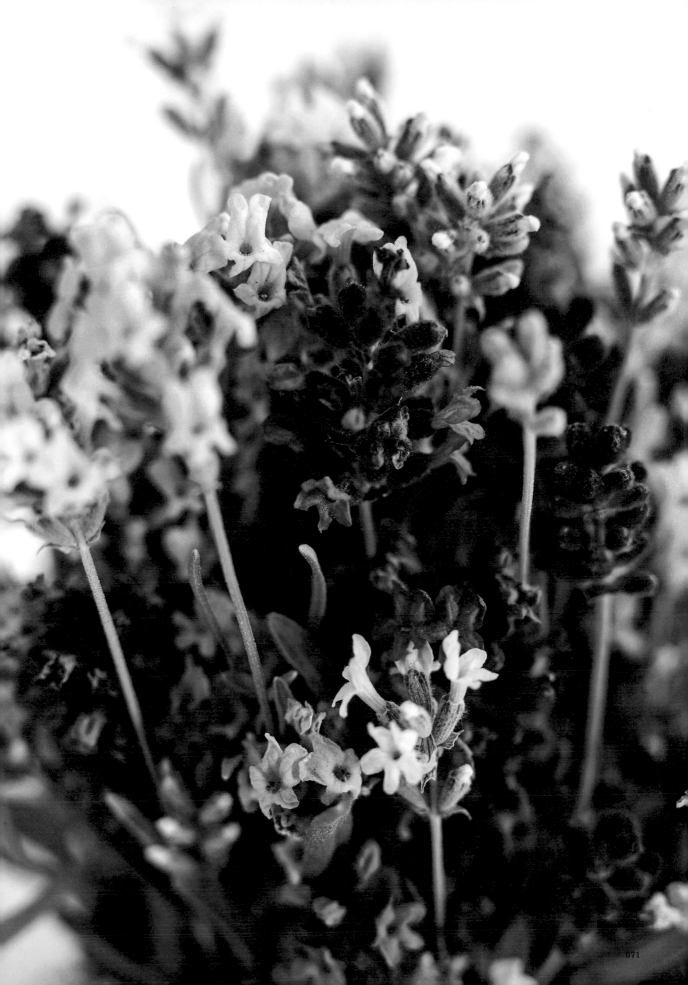

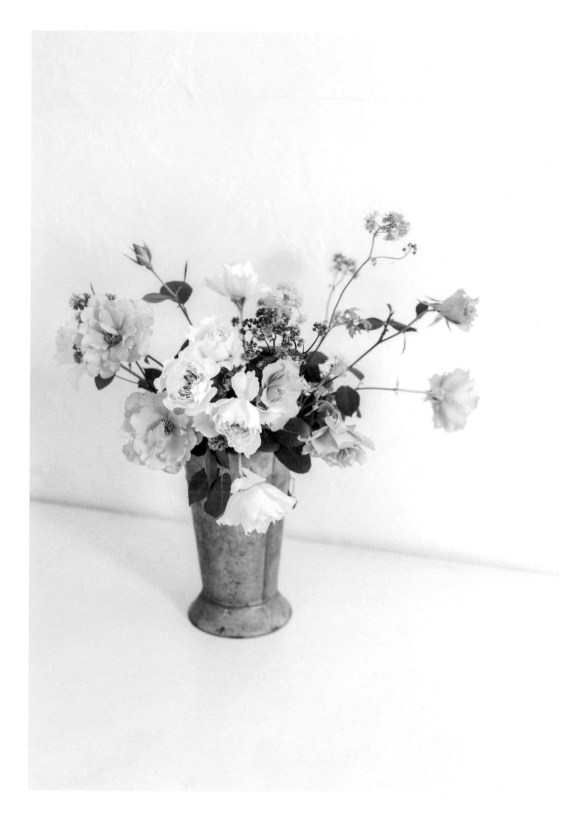

玫瑰Gabriel與Couture Rose Tilia

選用彩度低的同色系來統一整體，十分雅致的組合。
Gabriel中央的顏色與Couture Rose Tilia的顏色是一致的。

玫瑰（Gabriel）／玫瑰（Couture Rose Tilia）／唐松草

 錦葵色
石楠花色

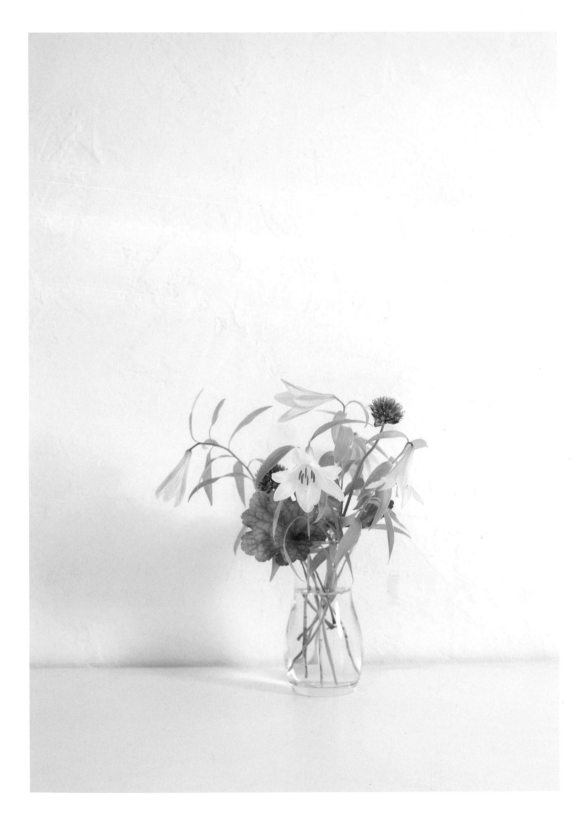

乙女百合的瓶花

為了襯托奢華的花朵，刻意減少分量感，並讓整體下方清爽俐落。
帶有淡淡粉紅的百合旁，選用了色彩柔和的黃色葉片來搭配。

乙女百合／珊瑚鐘／蝦夷蔥

 粉末粉
糖漬栗子色

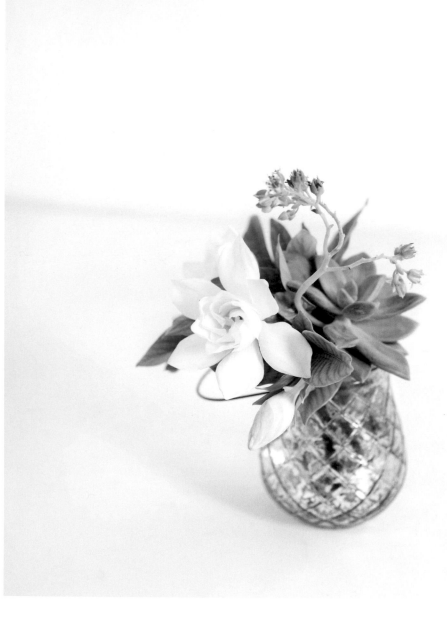

梔子花的小巧造型花藝

多肉植物與梔子花，因質感類似，其實是很適合搭配在一起的組合。
當想要擺飾有香味的花朵在床頭時，這樣的小型作品會是很棒的選擇。

梔子花／祇園之舞

灰白色
香檳色

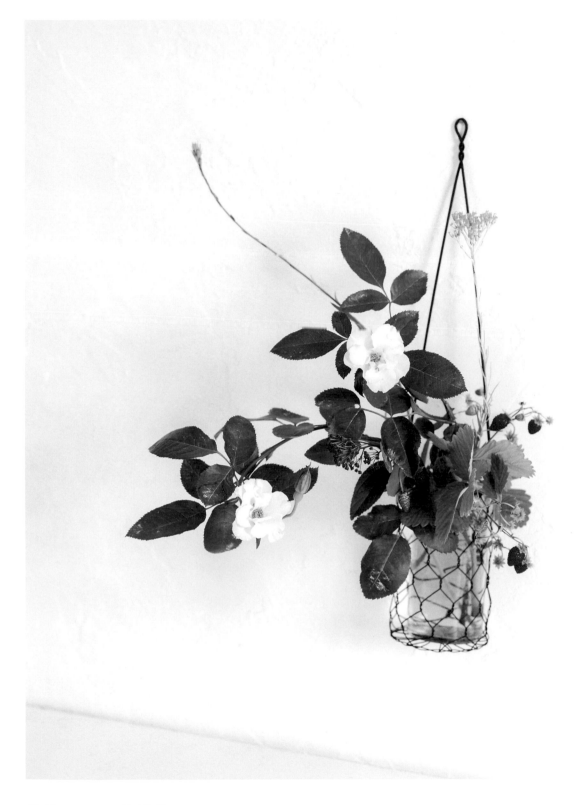

玫瑰Audrey的壁飾

散發著素雅氣質的白玫瑰，搭配上野花和野果。
在幾處加入了鮮明的紅、黃色當點綴，看起來更為楚楚可愛。

玫瑰（Audrey）／義大利永久花／野草莓／美洲茶（Marie Simon）／山桃草

琺瑯色
芥末黃
紅色

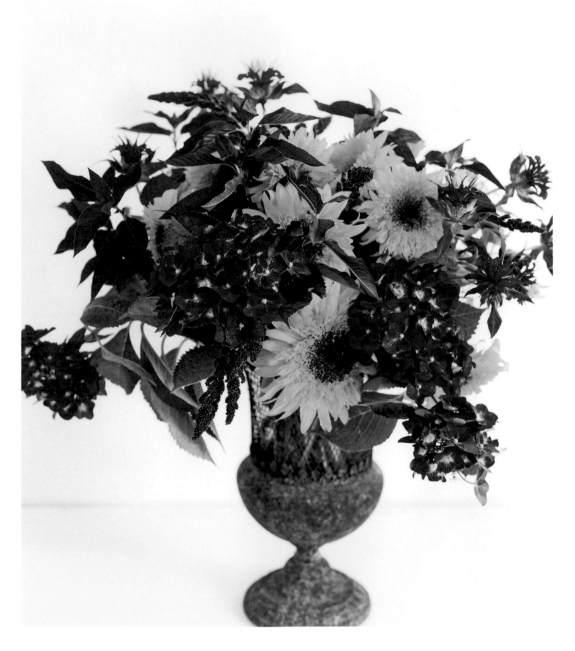

高更的向日葵和繡球花的造型花藝

為了搭配向日葵中心的黑色，選用了深濃紫色的繡球花。
相當適合豔陽夏日的強烈色彩組合。

向日葵（高更的向日葵）／繡球花／大紅香蜂草／紫穗稗（Flake Chocolata）／緣毛過路黃

金雀花色
紅紫色

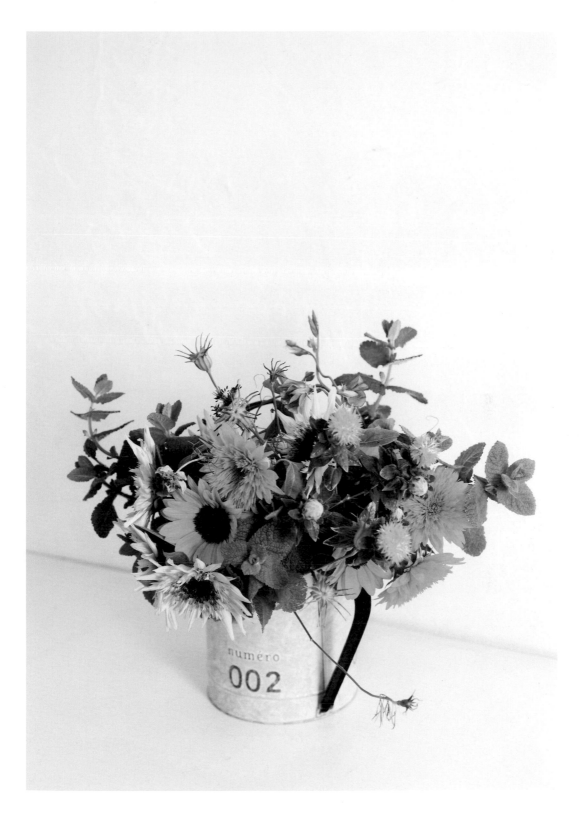

向日葵的自然瓶花

三種向日葵，分別有著些微不同的黃色。
搭配上鮮嫩的綠色葉材，猶如從花圃中剛摘來的花束一般。

向日葵（Lemon Éclair）／向日葵（Sunrich Orange）／向日葵（東北八重）／
香豌豆花／黑種草／蘋果薄荷

淡黃色
金雀花色
水果糖色

夏天的桌花

猶如夏日晴空般透澈的藍色繡球花，搭配上深茶色的向日葵。
善用素馨藤蔓的曲線，打造出了適合裝飾桌面的優雅桌花。

繡球花／向日葵（Claret）／素馨

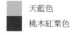 天藍色
桃木紅栗色

火鶴的造型花藝

選用尺寸較大的花材，作出了相當具分量的作品。
在低調的色彩搭配中，火鶴中央充滿南國風的粉紅色，為整體加入點綴。

火鶴（President）／櫟葉繡球／非洲鬱金香（Argentum）／繡球蔥

蝦紅色
雪白色
鐵灰色

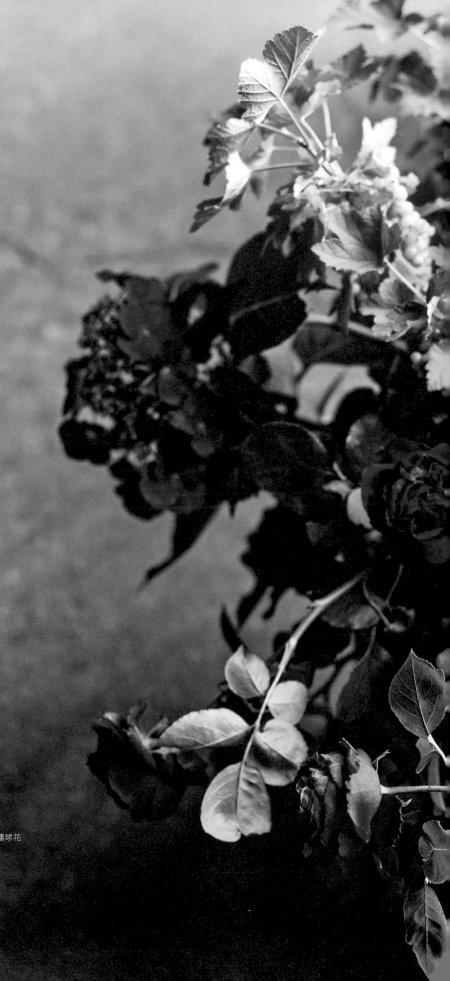

玫瑰花籃

善用玫瑰充滿生命力的枝葉，
呈現出自由不受拘束的作品。
彷彿庭院一角的縮影，
整體的氛圍與自然素材的花籃相當契合。

玫瑰（Rouge Pierre de Ronsard）／醋栗／額繡球花

 櫻桃色
紅紫色

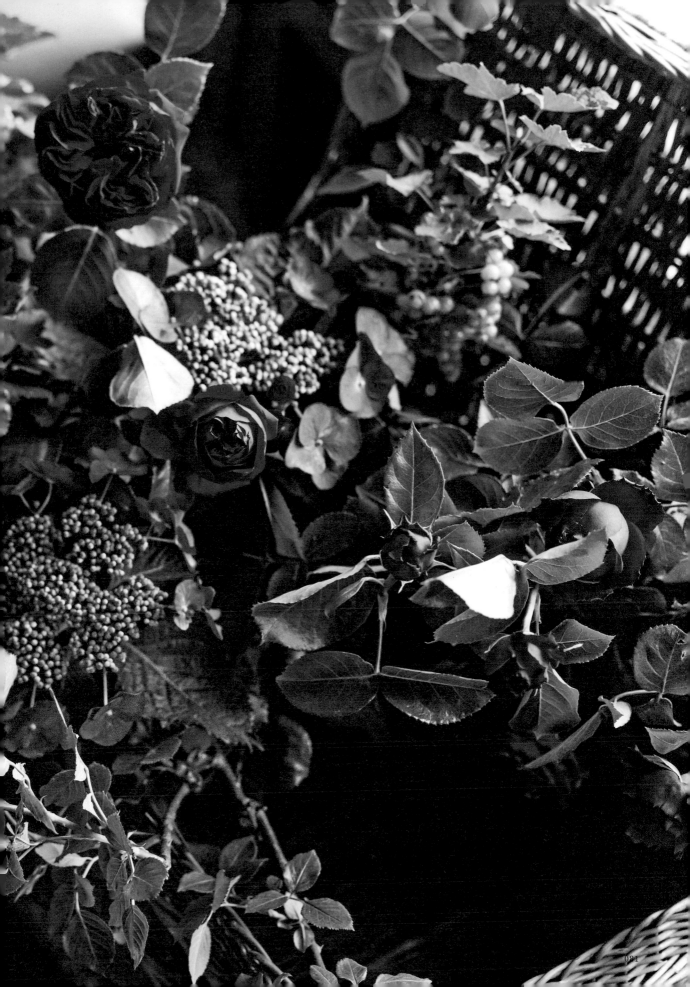

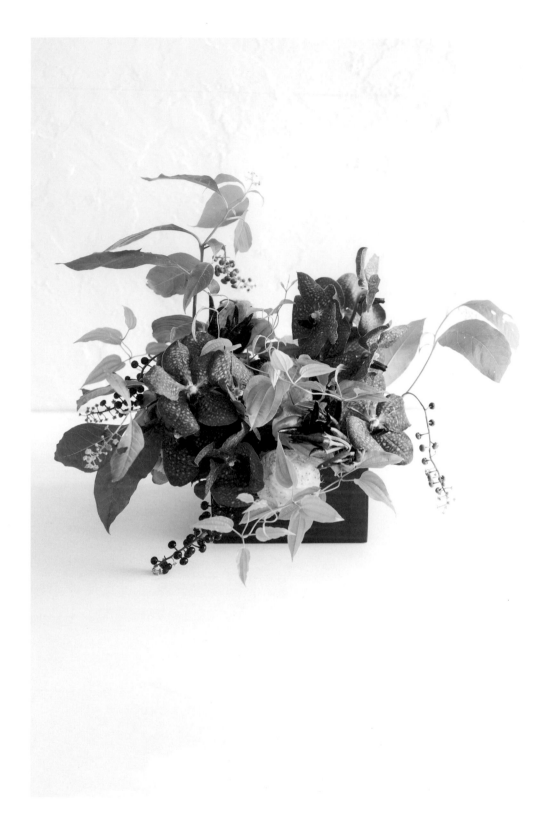

萬代蘭和綠葉的造型花藝

使用了吸水海綿的花盒設計。深紫色的花朵與綠色，
組成層次分明的顏色搭配，五彩辣椒的黑色為整體帶來視覺重點。

萬代蘭／蔓生百部／商陸／五彩辣椒（Black Finger）／唐棉

鳶尾花色
萵苣綠
黑色

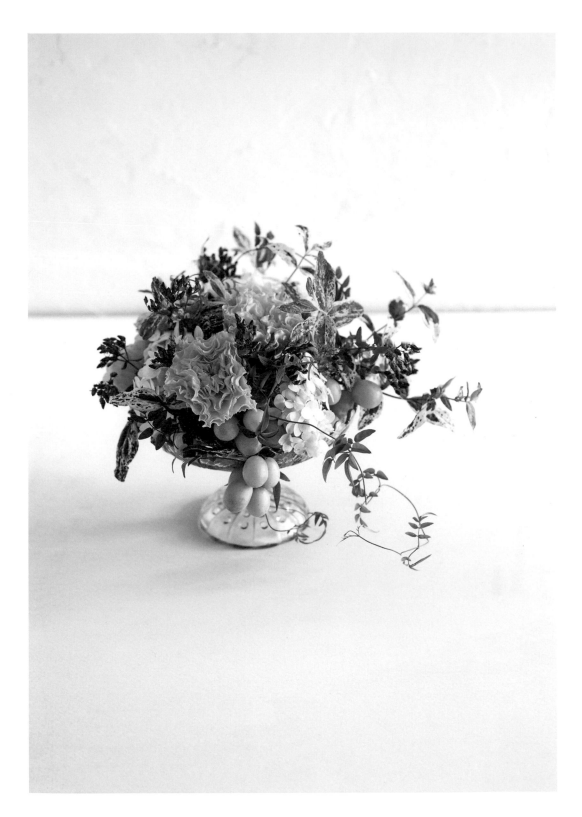

玻璃花器的造型花藝

淡橙色與綠色的組合，像極了水果的顏色，相當適合裝飾在午餐的餐桌上。
製作時，刻意露出些微玻璃高腳盤的邊緣。

 環礁色
木樨草色

玫瑰（La Campanella）／繡球花（Green Annabelle）／葡萄／貫葉金絲桃／艷果金絲桃（初霜）／茉莉

越橘的盆栽與切花

竹籃中裝飾了盆栽和切花，
是相當適合用來贈禮的造型花藝。
剛開始著色的越橘，搭配了大樹般的翠綠色，
再加入了深濃色彩的松蟲草。

越橘（盆栽）／繡球花（Green Annabelle）／松蟲草／小蝦花／銀葉桉

■ 杏黃色
■ 椴樹色
■ 深酒紅色

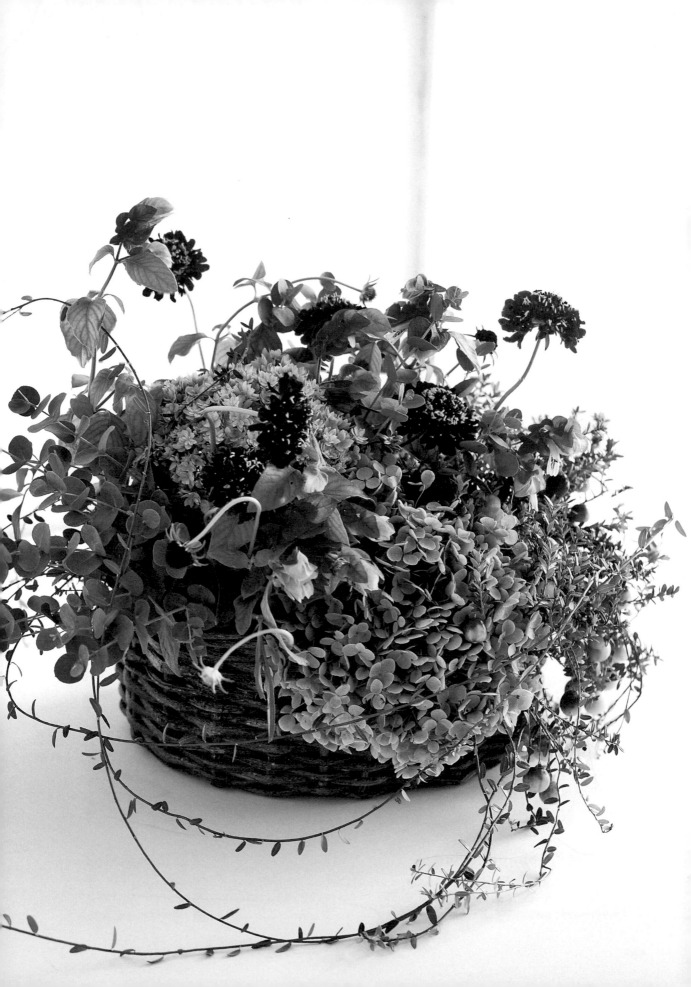

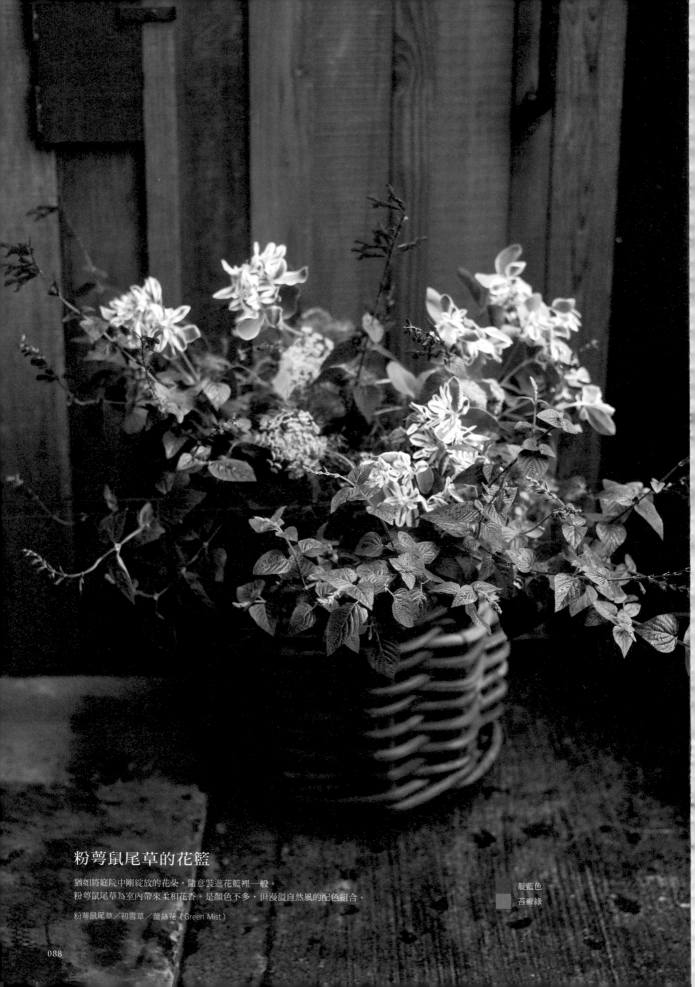

粉萼鼠尾草的花籃

猶如將庭院中剛綻放的花朵，隨意裝進花籃裡一般。
粉萼鼠尾草為室內帶來柔和花香，是顏色不多，但漫溢自然風的配色組合。

粉萼鼠尾草／初雪草／蕾絲花（Green Mist）

靛藍色
苔蘚綠

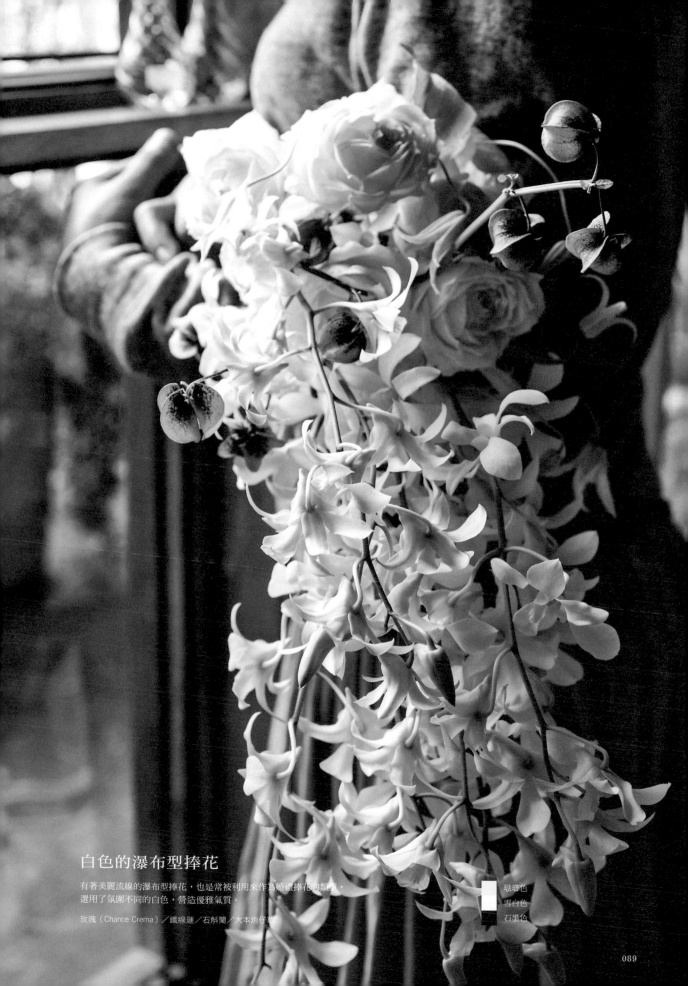

白色的瀑布型捧花

有著美麗流線的瀑布型捧花，也是常被利用來作為婚禮捧花的類型。
選用了氛圍不同的白色，營造優雅氣質。

玫瑰（Chance Crema）／鐵線蓮／石斛蘭／大本炮仔草

琺瑯色
雪白色
石墨色

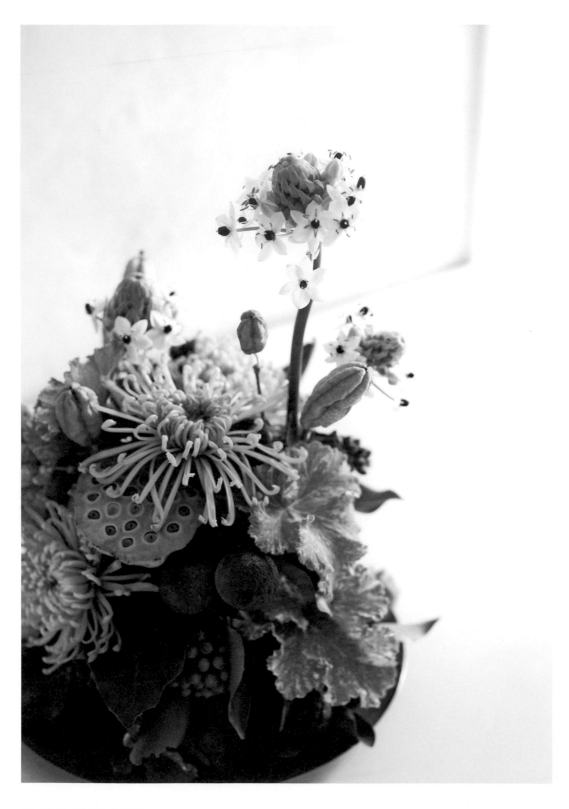

綠色的造型花藝

不使用花器，而是以吸水海綿為底座的作品。
利用綠色來統一整體，感受葉片和果實所帶來不同形狀與質感的美。

菊花（Shamrock）／伯利恆之星／芳香天竺葵／日本柚子／射干／三菱果樹參／蓮蓬

蘆葦綠
灰白色
牧場綠
柏樹綠

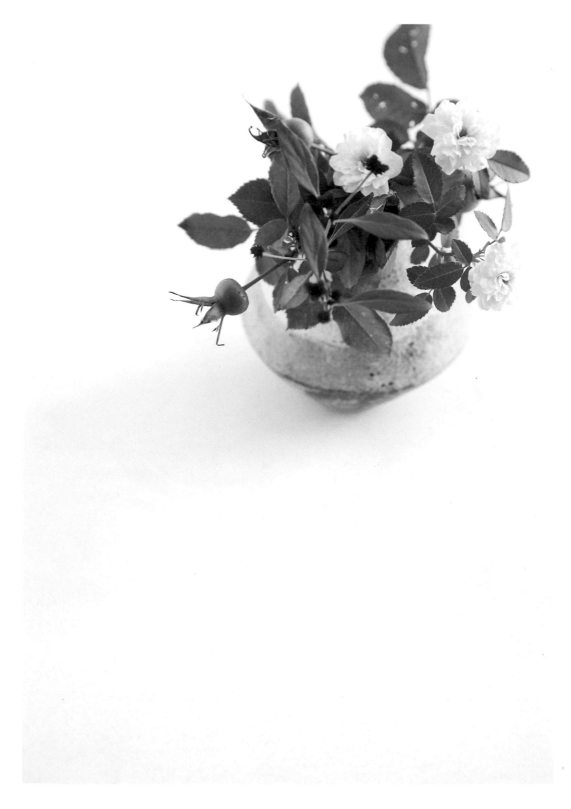

小巧花器與玫瑰

輕巧地呈現出迷你玫瑰自然綻放的姿態。連葉片也刻意挑選被蟲啃食過的。
一朵一朵深紅色的千日紅，為整體加入視覺重點。

玫瑰（Green Ice）／千日紅（花火）／玫瑰果

尼羅河綠
深紅色

紅色・粉紅色的百日草

鐵鏽色的古董器皿，最適合搭配上給人強烈印象的花朵。
深紅色或粉紅色的花，即使只有一、兩朵也相當華麗。

百日草／歐洲莢蒾（Compactum）／芳香天竺葵

櫻桃色
火紅色
紅色

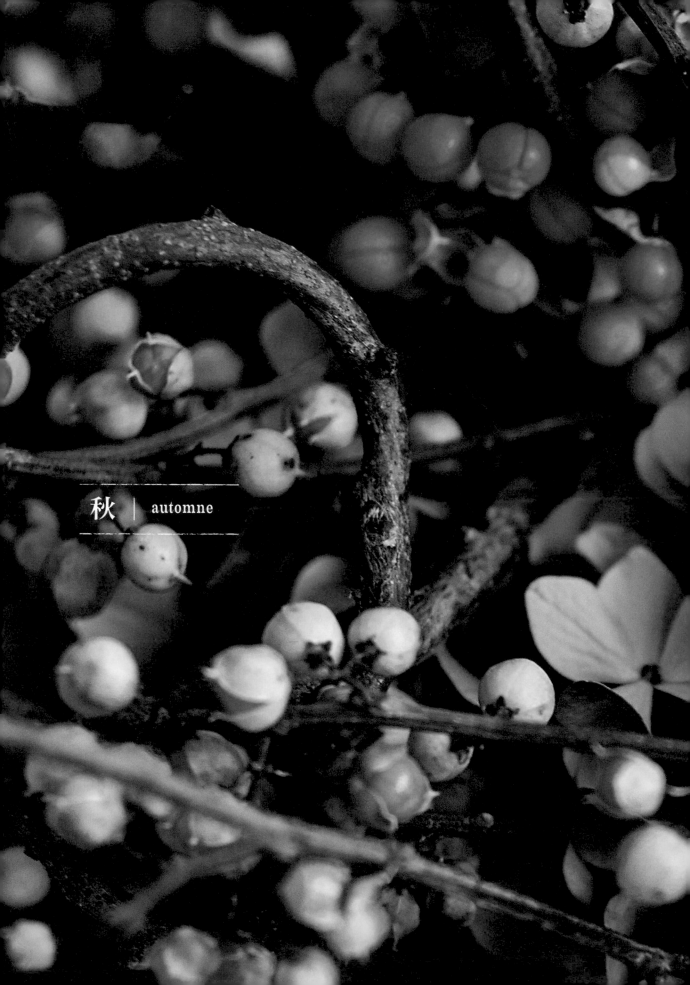

秋 | automne

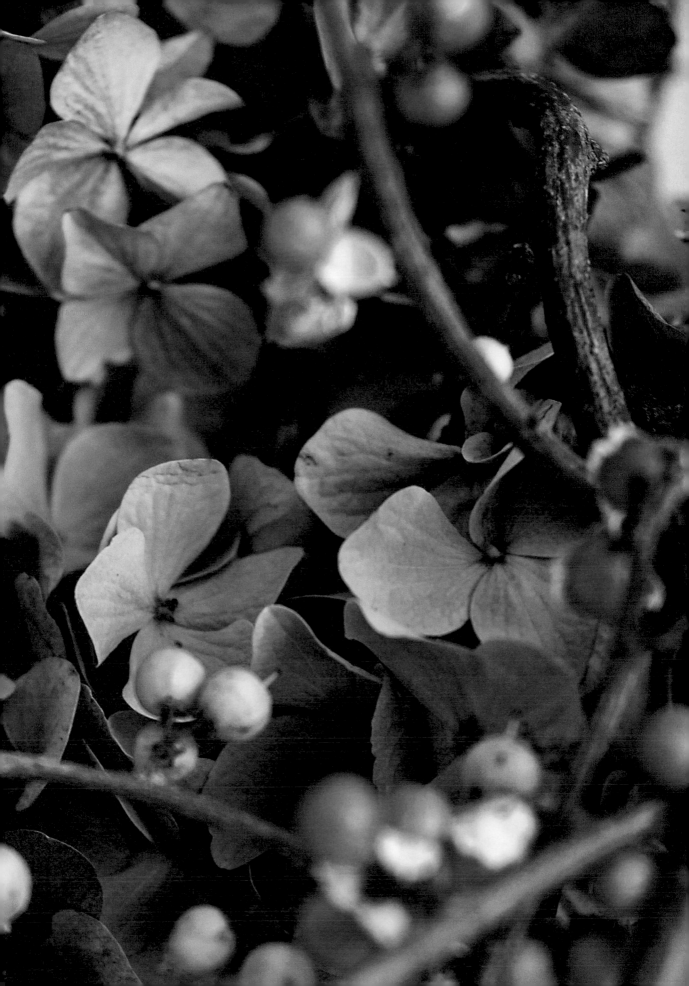

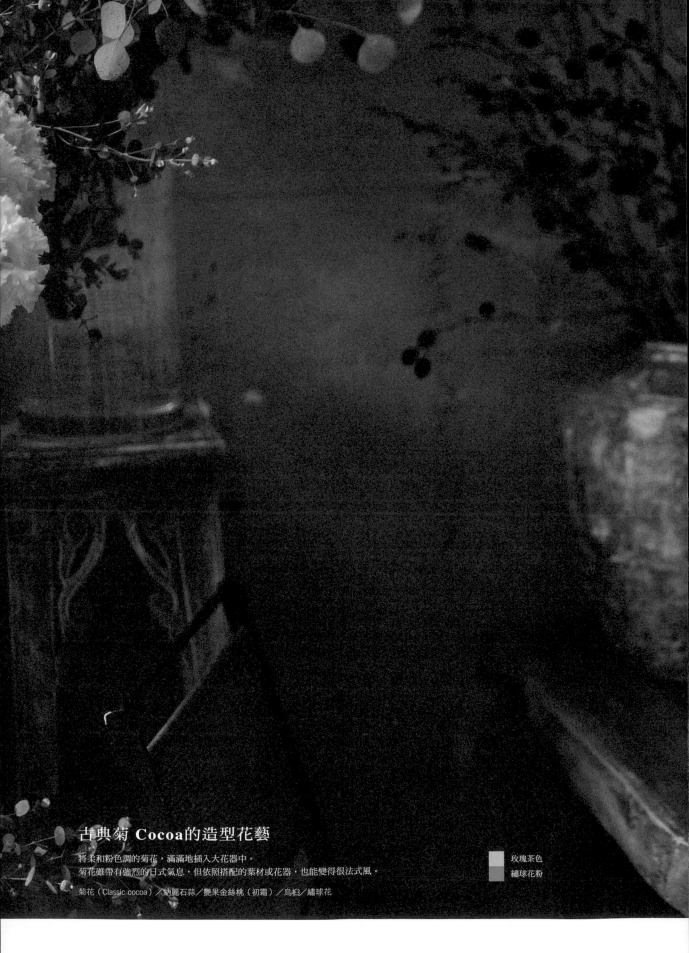

古典菊 Cocoa的造型花藝

將柔和粉色調的菊花，滿滿地插入大花器中。
菊花雖帶有強烈的日式氣息，但依照搭配的葉材或花器，也能變得很法式風。

玫瑰茶色
繡球花粉

菊花（Classic cocoa）／納麗石蒜／艷果金絲桃（初霜）／烏桕／繡球花

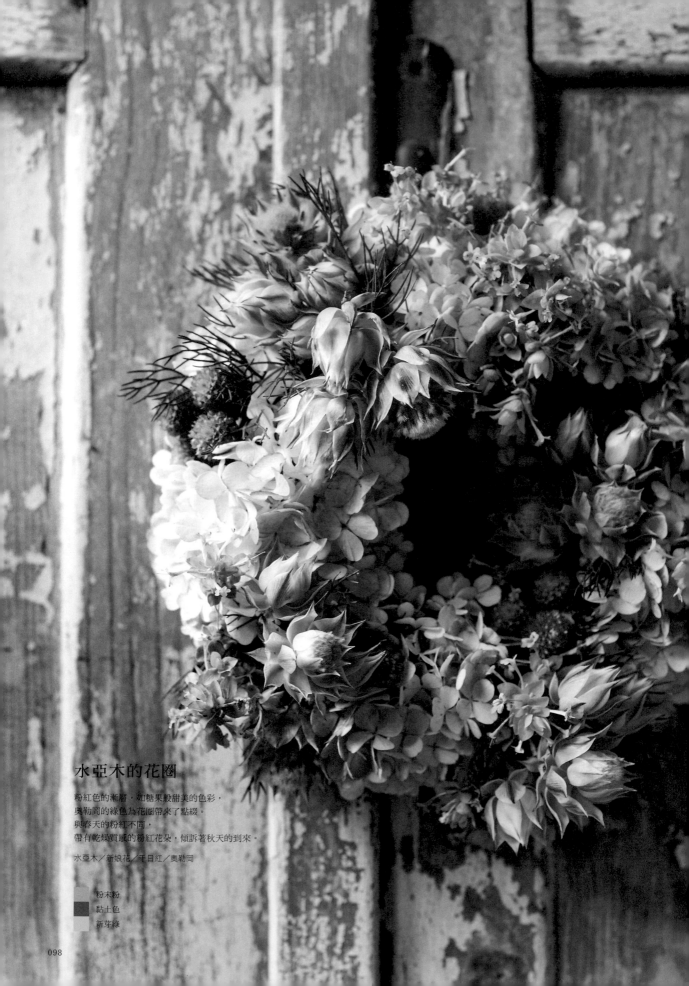

水亞木的花圈

粉紅色的漸層，如糖果般甜美的色彩，
奧勒岡的綠色為花圈帶來了點綴。
與春天的粉紅不同，
帶有乾燥質感的粉紅花朵，傾訴著秋天的到來。

水亞木／新娘花／千日紅／奧勒岡

粉末粉
黏土色
新芽綠

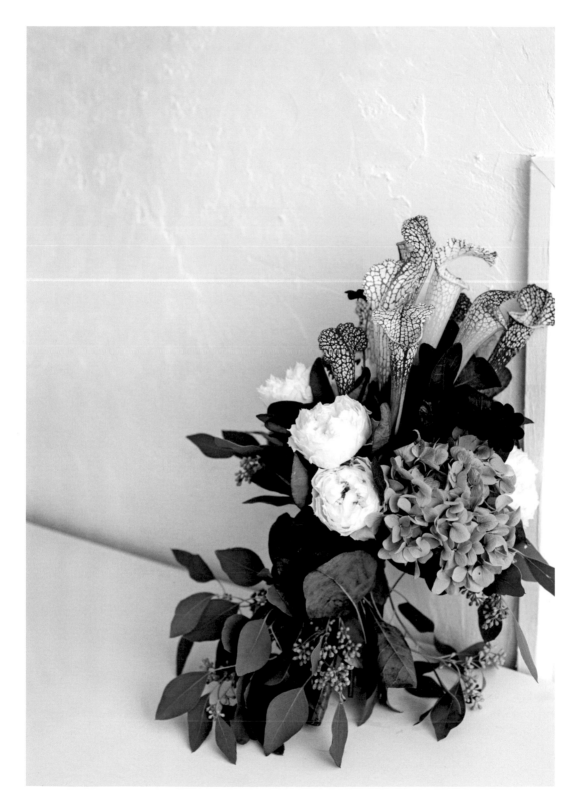

瓶子草的新娘捧花

黑色花朵和葉片，搭配上白色的玫瑰，端正又俐落。若是這樣的組合，就不會顯得白色花朵過於
甜美。以手握拿捧花時，多花桉的葉片會向下輕垂。

瓶子草／玫瑰（Piece of my heart）／繡球花／巧克力波斯菊／煙霧樹（Royal Purple）／多花桉

勃根地酒色
雪白色
歐楂果色
淺灰色

波斯菊的Champêtre捧花

檸檬色、法式糖果般的粉紅色，
構成了鬆軟輕柔的淡色系組合。
猶如是把隨風搖擺的野花們隨意地綁束而成。
Champêtre，是法文田園風的意思。

波斯菊／蕾絲花／美洲茶（Marie Simon）／
穗花婆婆納／山薄荷

泡沫色
灰白色
糖衣粉

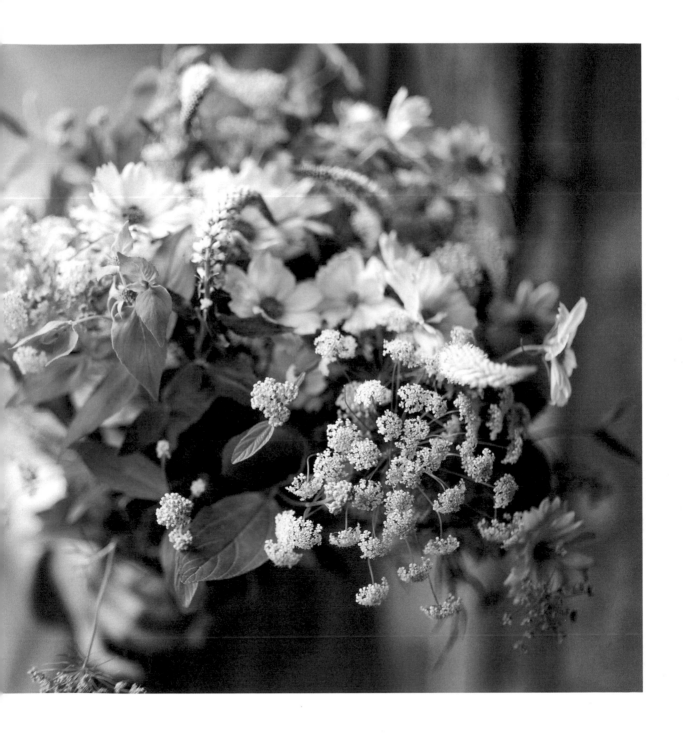

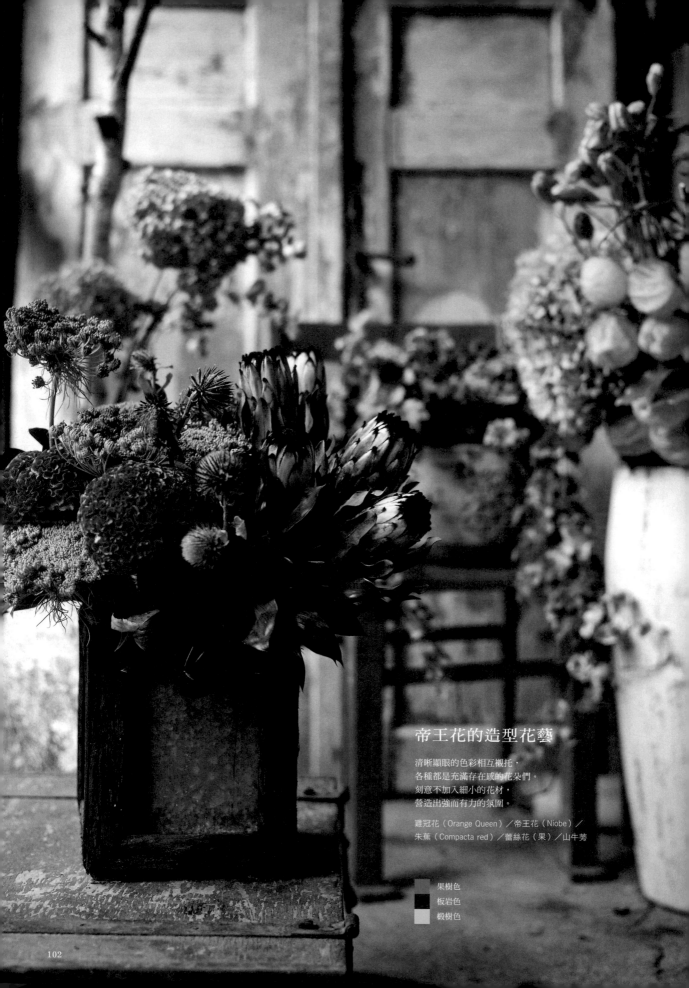

帝王花的造型花藝

清晰顯眼的色彩相互襯托，
各種都是充滿存在感的花朵們。
刻意不加入細小的花材，
營造出強而有力的氛圍。

雞冠花（Orange Queen）／帝王花（Niobe）／
朱蕉（Compacta red）／蕾絲花（果）／山牛蒡

果樹色
板岩色
椴樹色

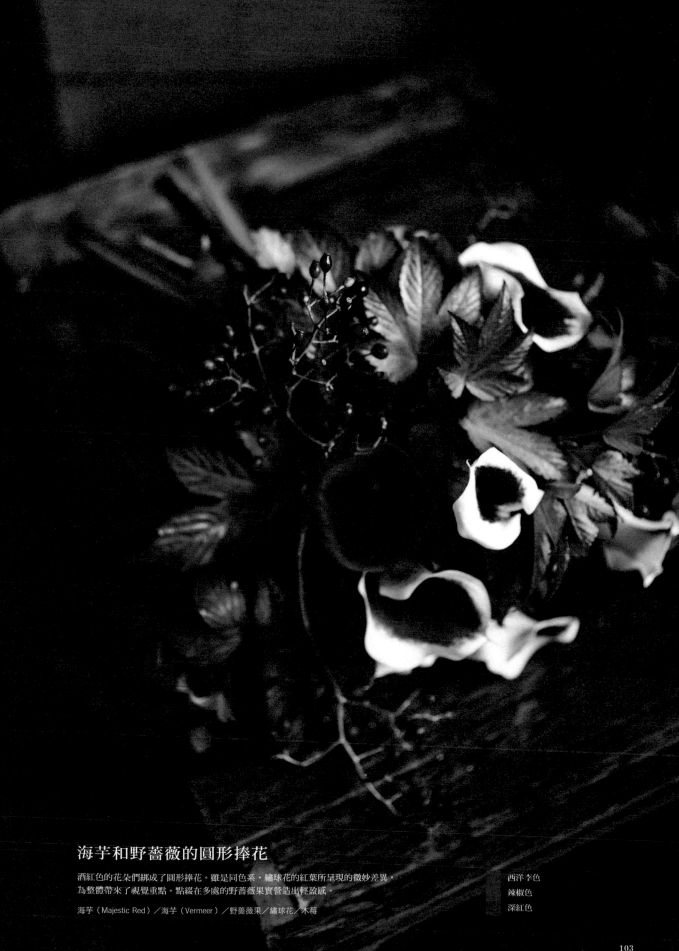

海芋和野薔薇的圓形捧花

酒紅色的花朵們綁成了圓形捧花。雖是同色系，繡球花的紅葉所呈現的微妙差異，
為整體帶來了視覺重點。點綴在多處的野薔薇果實營造出輕盈感。

海芋（Majestic Red）／海芋（Vermeer）／野薔薇果／繡球花／木莓

西洋 李色
辣椒色
深紅色

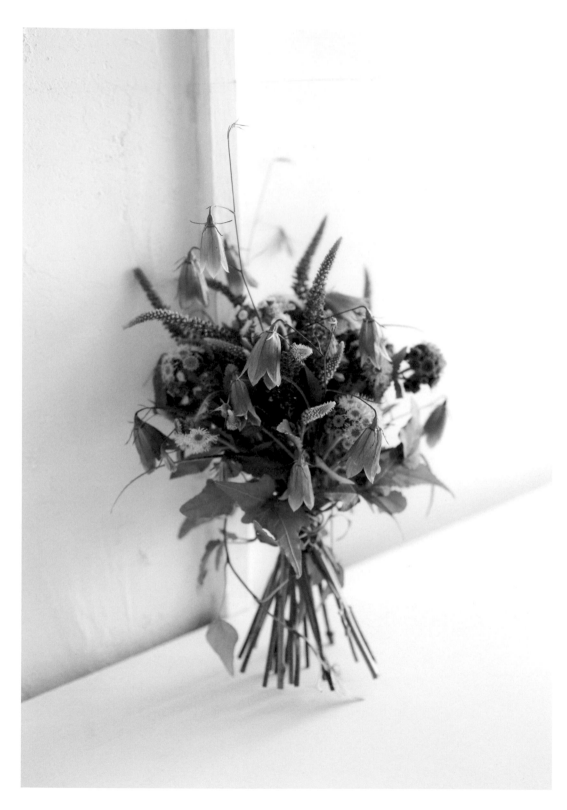

岩沙參的小花束

以優雅華麗的岩沙參為主花，紮綁出了單手就能握拿的小型花束。
有透明感的藍紫和粉紅色構成了柔和的色彩組合。也可插進玻璃杯中美化餐桌。

岩沙參／藿香薊／穗花婆婆納

 繡球花藍
糖衣粉

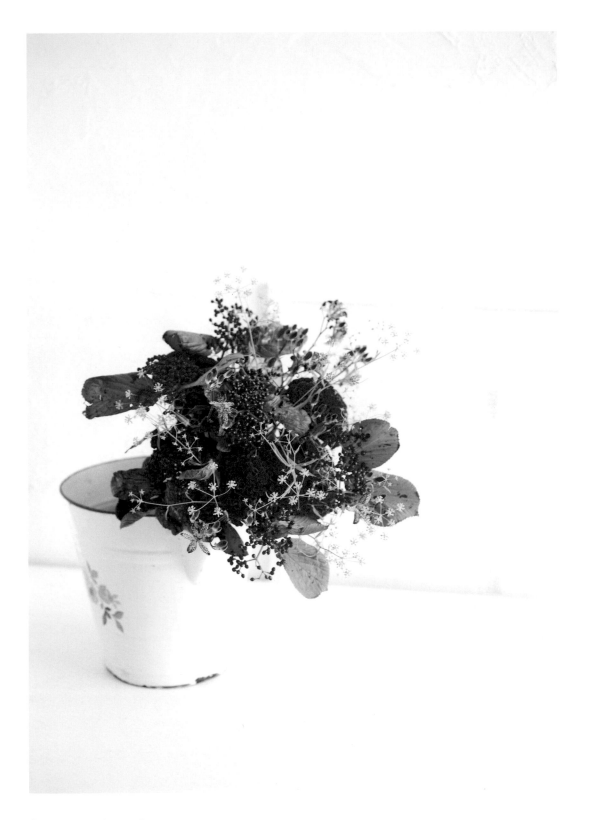

秋日的紅色花束

紅、黃、酒紅色，充滿秋意的色彩組合。葉片也選用了猶如軍服的深濃顏色。
讓三島柴胡的小花，像霧水般灑落在有分量感的雞冠花上方，更添美感。

雞冠花（Bombay Fire）／油點草／三島柴胡／四季樒

 櫻桃色
深紅色
芥末黃

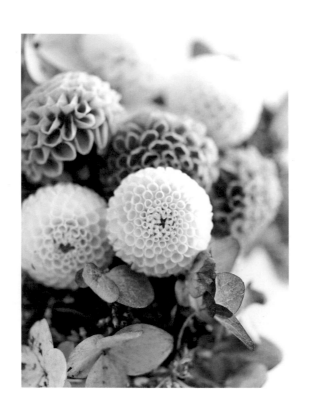

彩球型大理花的造型花藝

混搭了幾種淡橙色、粉紅、白色等溫暖色彩，花形如彩球般的大理花。
紮綁成捧花後，插入盆中固定，最後再添加一至兩朵大理花和繡球花來裝飾。

大理花／繡球花（Pink Annabelle）

 鮭魚粉
柔嫩粉
粉木頭色

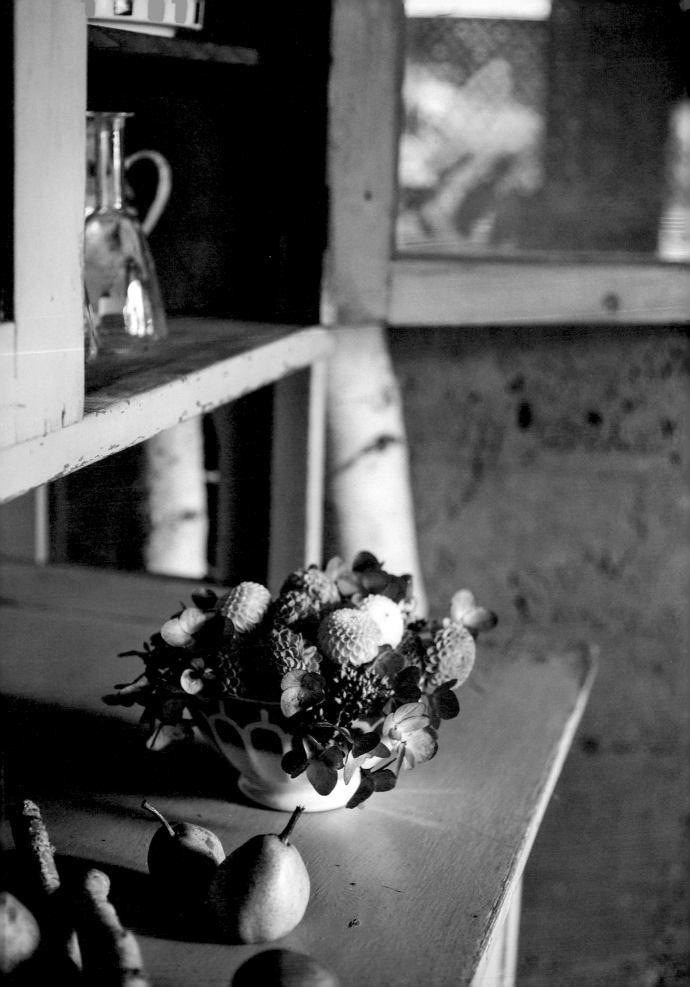

秋色繡球花 &
蔓梅擬的花圈

室外栽培的繡球花到了秋天乾枯變色後，
就將其稱之為「秋色繡球花」。
橙色、帶綠的紫色，兩者雖是對比色，
但都是自然色彩，所以並不會有衝突。

繡球花／蔓梅擬

 灰綠色
歐植果色
橙紅色

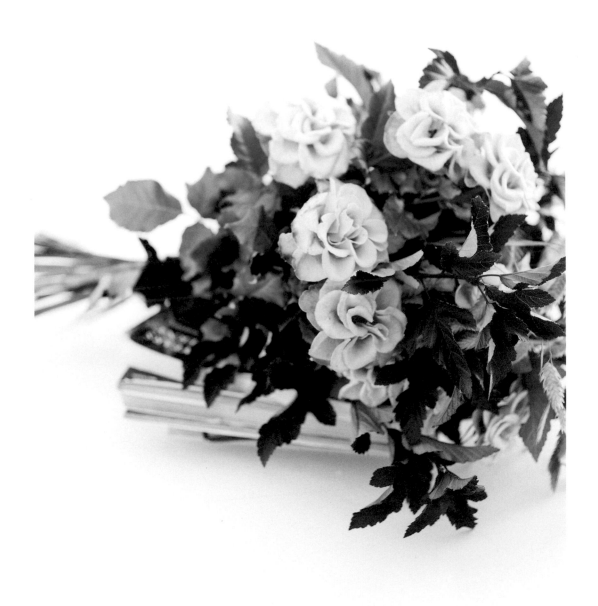

玫瑰Gypsy Curiosa的捧花

選用相當有風情的Gypsy Curiosa當主花，再搭配上色彩沉穩的葉材。
帶有灰色的大人風成熟色調。加入分量感，塑造出優雅的捧花。

玫瑰（Gypsy Curiosa）／風箱果（Diabolo）／小判草

風暴灰
歐楂果色
冷米色

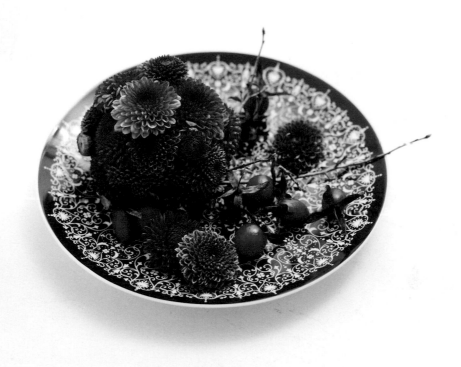

菱葉柿與圓菊花

圓盤上擺放了紫色、橙色等深色的菊花，一旁是一樣圓滾可愛的菱葉柿。
相當適合擺飾在秋天餐桌上的組合。

菱葉柿／菊花

 金蓮花色
紅銅色
深紅色

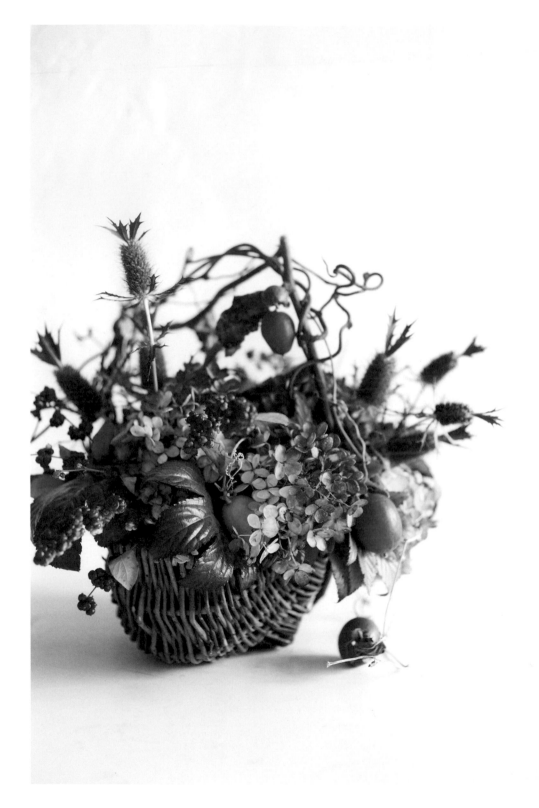

紅色果實的花籃

小小的花籃裡，裝滿了紅色的王瓜果實、紫色的紫薊等深色花材。
留下王瓜枯黃的葉片一起裝飾，似乎讓秋色更濃了。

繡球花（Pink Annabelle）／王瓜／紫薊／雪果／木莓

無光澤紅
猩紅色
紫色

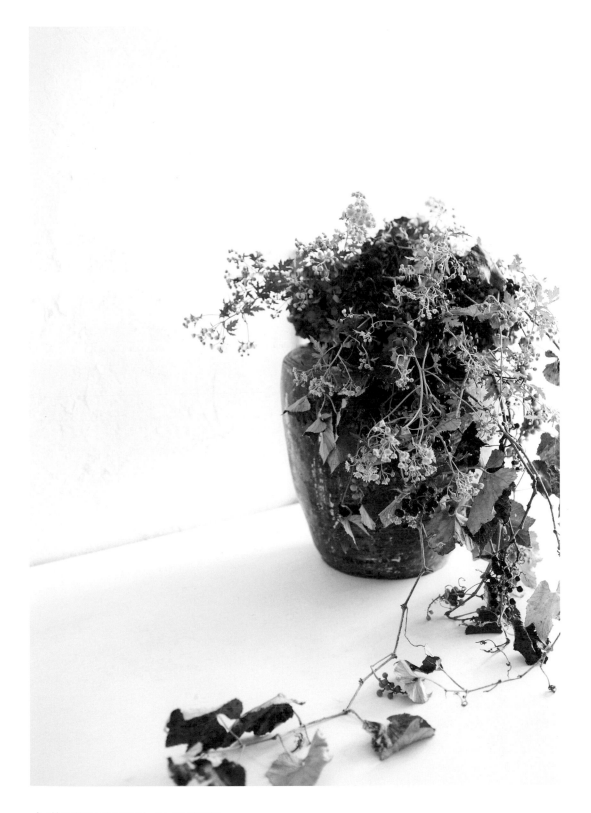

山葡萄和野菊的自然瓶花

果實的黑紫色、菊花的黃色，對比色的組合帶來凝縮整體的視覺效果。
將充滿生命力的野菊、山葡萄藤蔓的曲線，大膽豪放地展現出來。

山葡萄／菊花／繡球花

黑草莓色
芥末黃

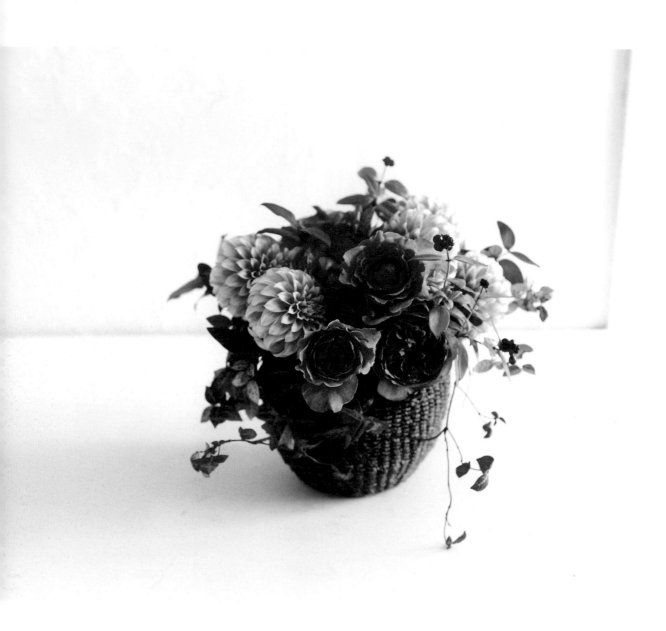

玫瑰和大理花的造型花藝

選用顏色不會過於深沉、具有鮮嫩感的粉紅色為主色，加入充滿秋意的紅葉來裝飾。
若想要營造出華麗感，玫瑰和大理花是相當搭配的組合。

玫瑰（Yves Carmin）／大理花（Peach in season）／紅花忍冬（果實）／斑葉絡石

 紫紅藍
鮭魚粉

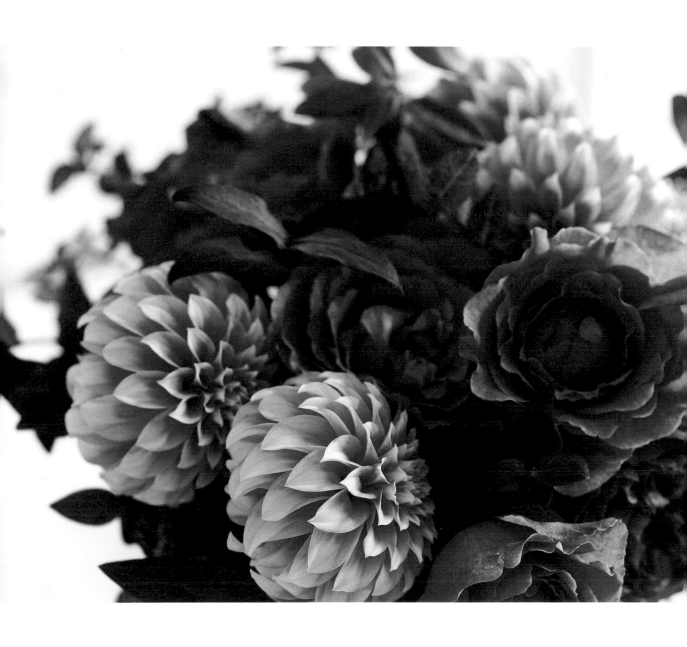

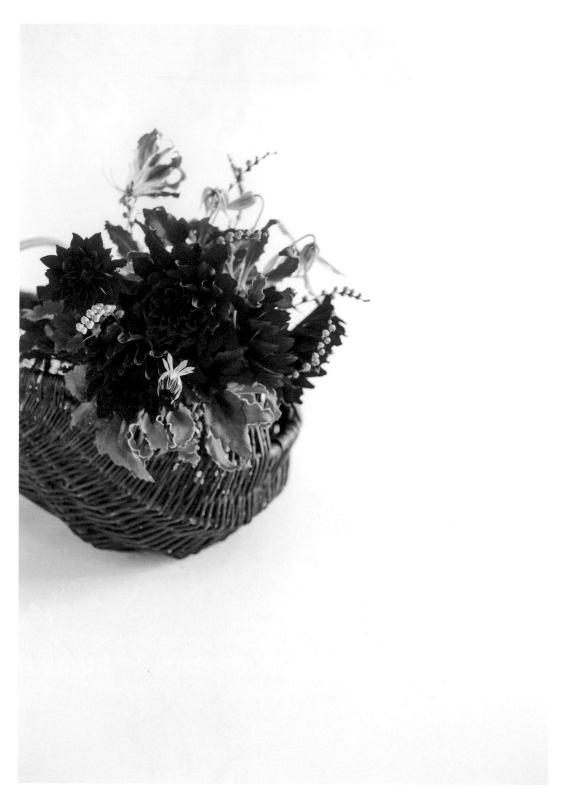

深紅大理花的捧花

在大理花的深酒紅色中，以火焰百合的鮮紅色來點綴。
熱情火辣的配色。可以同時欣賞到兩種紅色所帶來的視覺差異。

大理花（蝶）／火焰百合／香鳶尾／風箱果（Diabolo）

 深酒紅色
明紅色

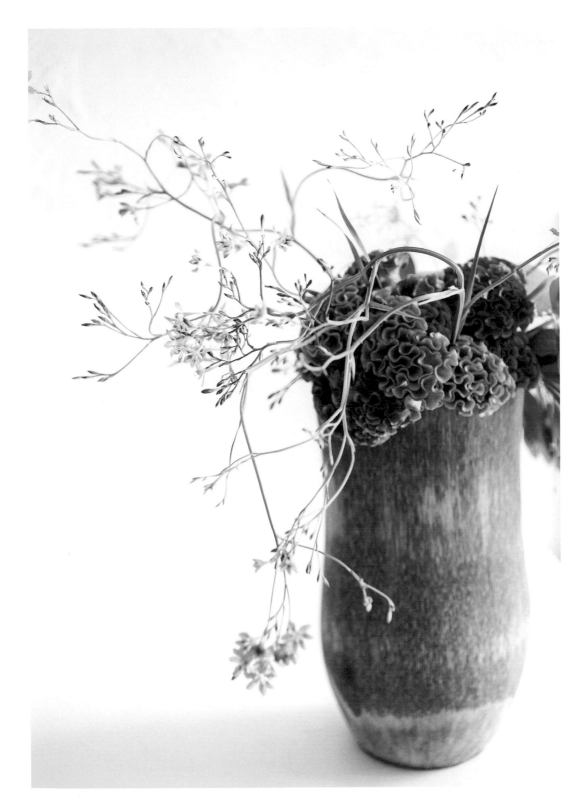

雞冠花和拉培疏鳶尾的造型花藝

讓輕盈的拉培疏鳶尾飛舞在豐厚的雞冠花周圍。
帶有橙色和薰衣草色的藍色，不僅讓整體的顏色搭配感覺平和，同時又層次分明。

雞冠花（Brown Beauty）／拉培疏鳶尾／多花桉

 粉米色
薰衣草藍

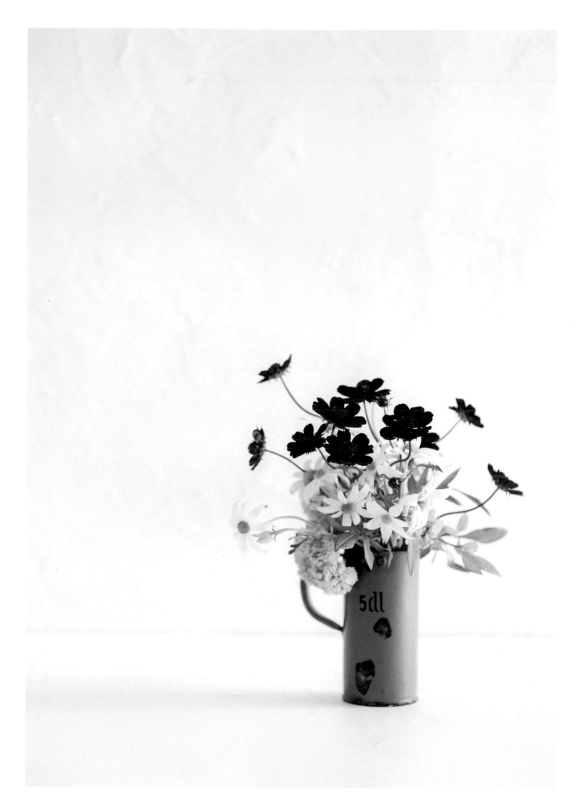

巧克力波斯菊和法絨花

對比強烈的黑色與白色，給人不容易搭配的刻板印象，但只要加入綠色，
就能完美地調和在一起。善用柔細花莖的曲線，營造自然不刻意的氛圍。

巧克力波斯菊／法絨花／雪球花

山豬毛色
灰白色

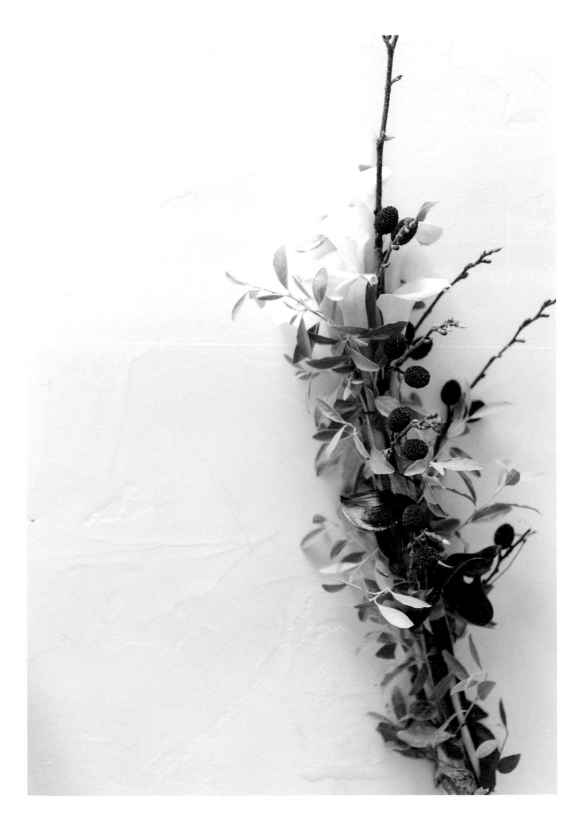

海芋和仙履蘭的長型花束

散發著光澤的白色海芋、帶有乾燥氣息的枝材，紮成了細長的花束。
此作法不僅呈現出海芋的花朵，也呈現出花莖的美感。

海芋（Crystal Clear）／仙履蘭／日本綠赤楊／沙棗

雪白色
■ 深茄紫

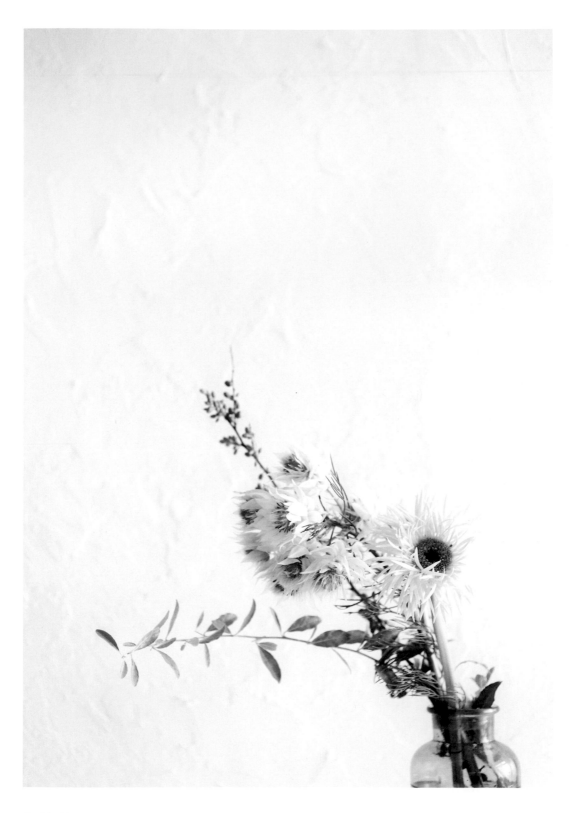

新娘花和非洲菊

粉紅和米色，淡淡柔和又夢幻的顏色組合。新娘花的乾燥質感、沙棗、茱萸的煙燻色，
蘊含著秋天的氣息。造型簡約俐落，以突顯出花朵的纖細表情。

新娘花／非洲菊／沙棗／茱萸

糖衣粉
風暴灰

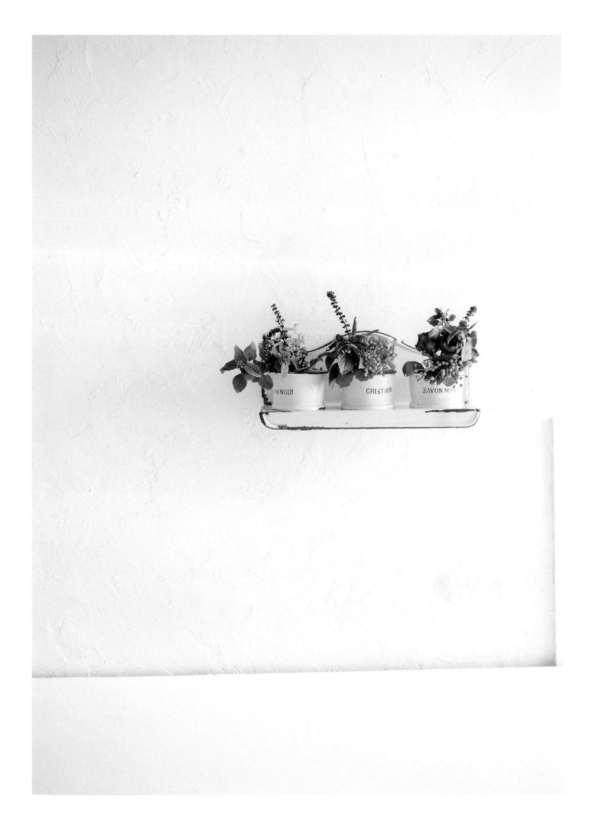

秋天的小花束

將花朵分別綁成三束小捧花，裝飾進馬口鐵製的古董器皿中。
黃色、紫色等鮮明的對比色，讓花束雖小巧，卻引人注目。

黃果萊蒾／洋桔梗／非洲藍羅勒／香茶菜／五彩辣椒

 水果糖色
紫藍色
黑鬱金香色

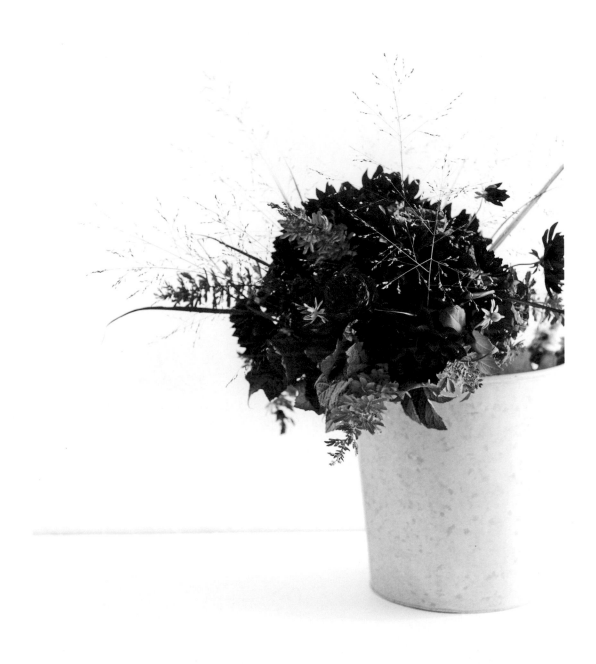

玫瑰和大理花的捧花

沉穩大方的紅色系玫瑰和大理花為主花，散發著優雅氣質的捧花。
葉材刻意不使用鮮綠色，而是選擇茶色系，來營造出有深度的配色。

玫瑰（Rouge Royale）／大理花（黑蝶）／柳枝稷／貝利氏相思（Purpurea）／櫟葉繡球

 醋栗色
深酒紅色

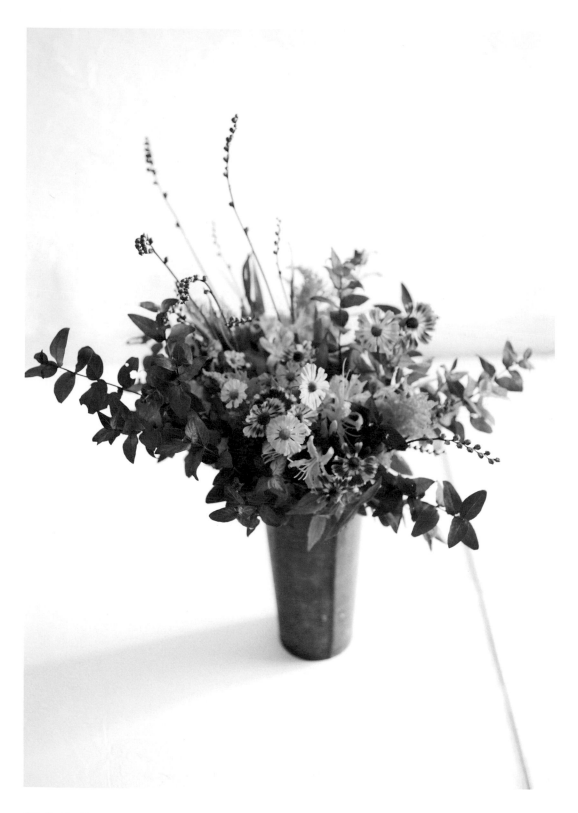

黃色的花朵＆秋色的葉片

沉靜深黃色的花朵、茶褐色的紅葉，帶有濃濃秋意的顏色組合。
為了呈現出花朵的素雅氣質，採用輕鬆自然且分量多的造型方式。

堆心菊／石蒜／雞冠花（Dorian Yellow）／艷果金絲桃／香鳶尾

拿坡里黃
金黃色
桃木紅栗色

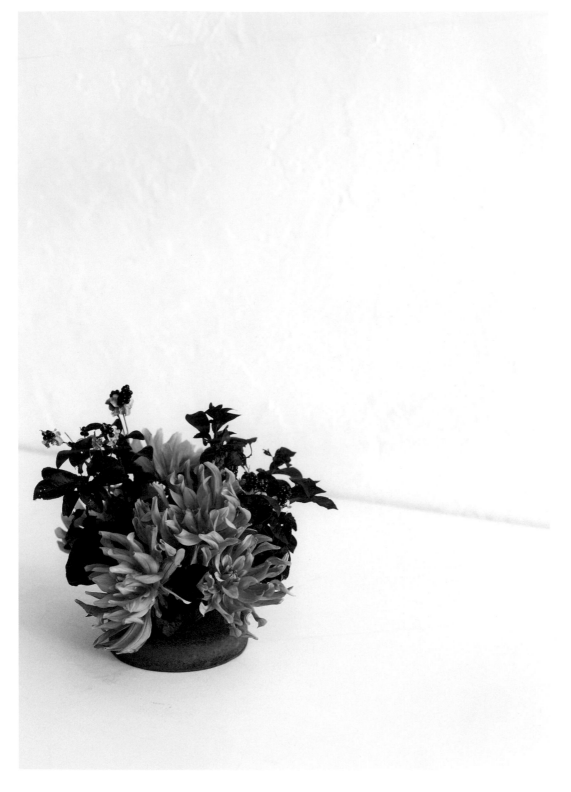

紅葉李和大理花的造型花藝

橙色搭配上黑色和深茶色，配色大膽，令人難忘。華麗具有女性氣質的大理花，
若是這樣的組合，更適合選用有生鏽感、且質感堅硬的花器來搭配。

大理花（Phobos）／紅葉李／蓮子／射干

橙色
歐楂果色
石墨色

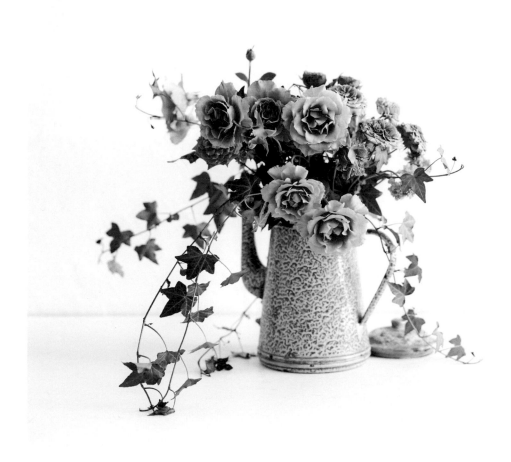

玫瑰Brown Scarf的捧花

優雅的捧花，讓人沉浸於玫瑰的甜美花香、如波浪片片的花瓣。
帶有茶色的粉紅色為主色，加入藍色作點綴。連花器也選用蘊含了藍色的器皿。

玫瑰（Brown Scarf）／玫瑰（M-Vintage Foulard）／松蟲草／常春藤

 粉木頭色
薰衣草藍

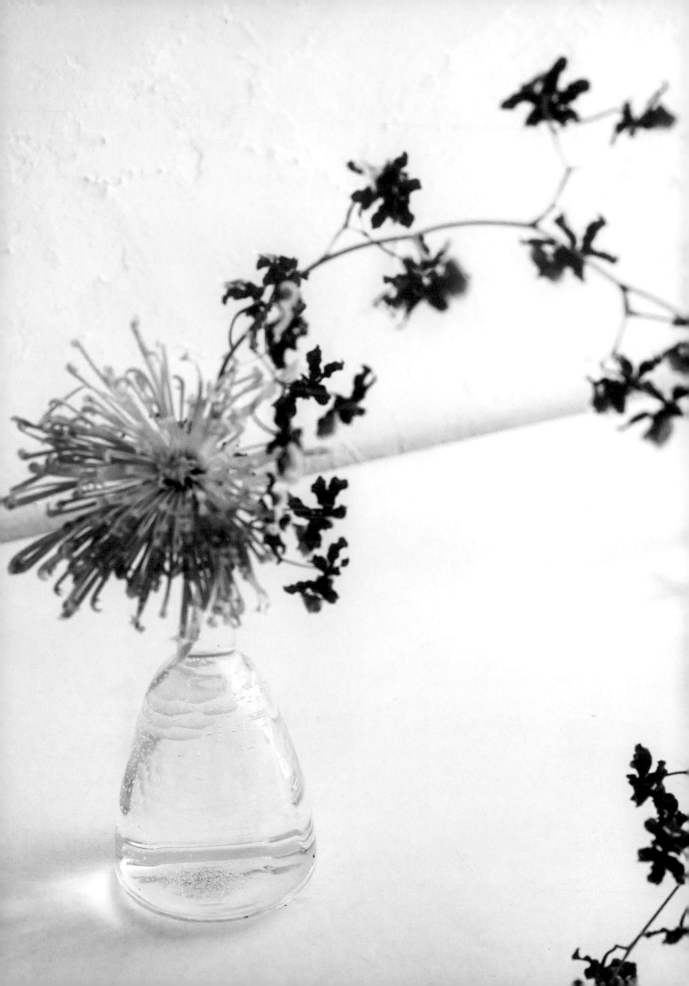

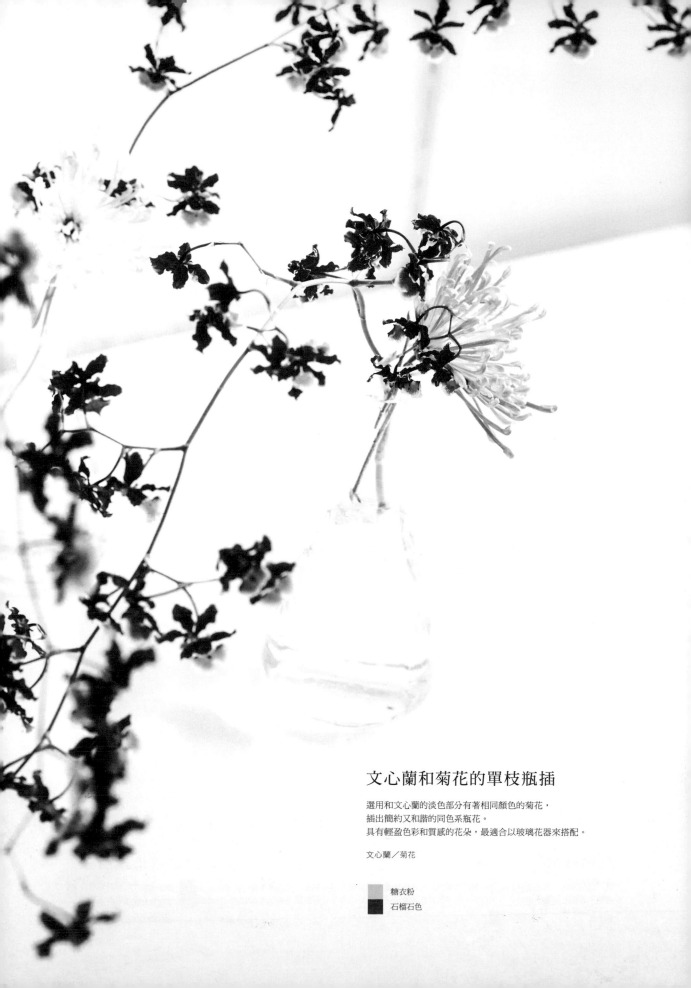

文心蘭和菊花的單枝瓶插

選用和文心蘭的淡色部分有著相同顏色的菊花，
插出簡約又和諧的同色系瓶花。
具有輕盈色彩和質感的花朵，最適合以玻璃花器來搭配。

文心蘭／菊花

■ 糖衣粉
■ 石榴石色

冬 | hiver

空氣鳳梨和雞屎藤的倒掛花束壁飾

利用空氣鳳梨，
作出不用水也能裝飾壁面的倒掛花束。
空氣鳳梨的硬質感銀灰色、
雞屎藤低調的金色，塑造出了獨特有個性的組合。

霸王鳳／棉花糖／松蘿／雞屎藤

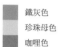

鐵灰色
珍珠母色
咖哩色

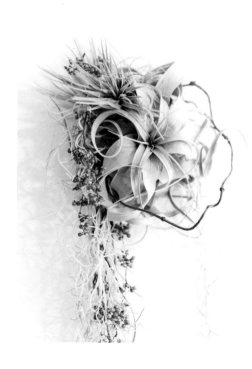

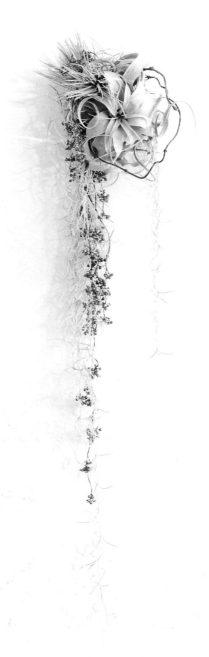

137

137

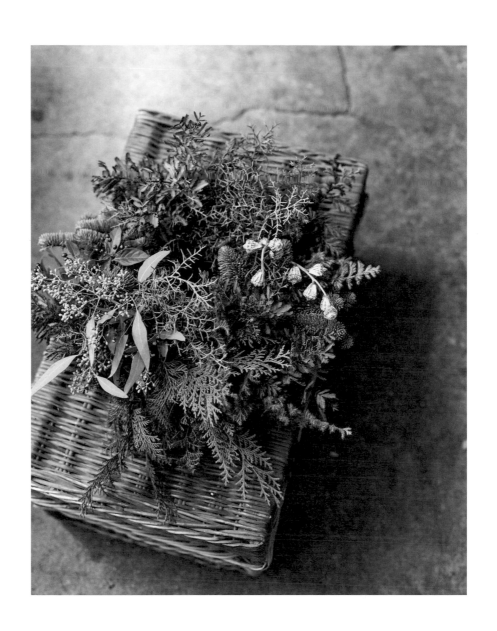

聖誕節的綠色花圈

鮮綠色、深綠色、黑綠色等，搭配了各式各樣有著細微顏色差異的常綠枝材。
先利用植物藤蔓編出底座，再插入枝材，自然風花圈就完成了。

諾貝松／絨柏／日本花柏／藍柏／藍冰柏／英迷果／貝利氏相思（Purpurea）／多花桉／藍桉

冷杉色
黑綠色
茄子色

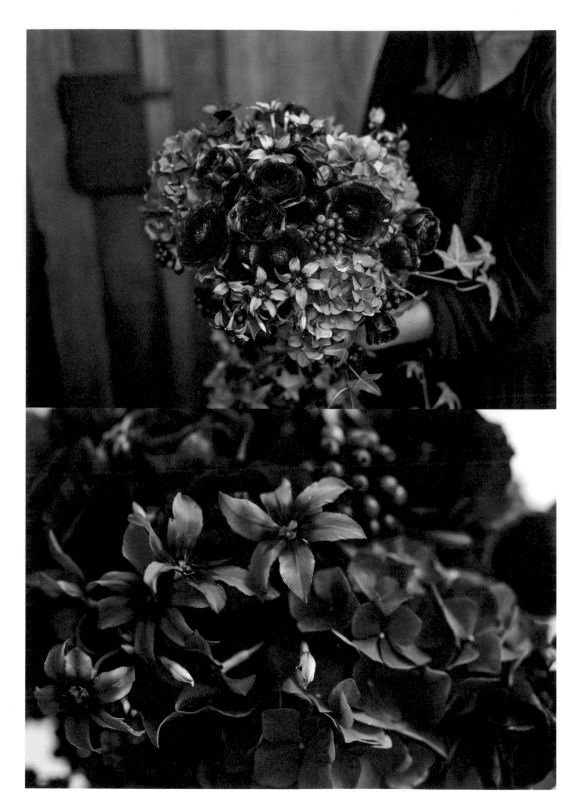

繡球花和陸蓮花的新娘捧花

以密實且有分量感的繡球花為主花。
濃淡漸層的紫色，均勻交織成了雅致的大捧花。

繡球花／陸蓮花（M-Purple）／陽光百合／三菱果樹參／常春藤

西洋李色
紫丁香色

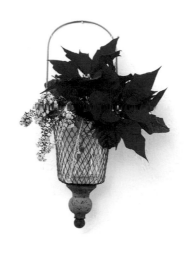

聖誕紅和小木棉的壁飾

紅色和白色的聖誕色彩也許會讓人覺得過於搶眼，但只要尺寸不大，
其實很容易搭配。讓小木棉低調一點，也是要訣之一。

聖誕紅／小木棉

■ 寶石紅
灰白色

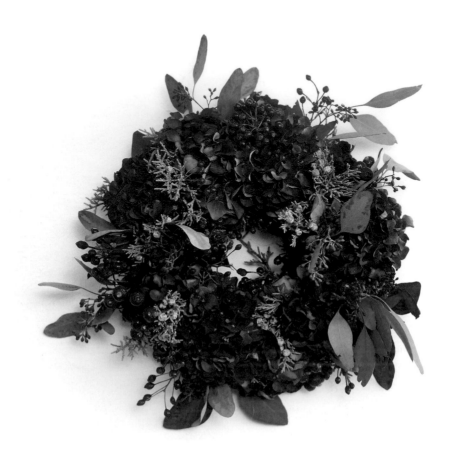

玫瑰果的花圈

密密麻麻地聚滿了甜美果實的花圈。深紅色到紅色的漸層色彩中，
加入杜松和多花桉的銀色來點綴。

野薔薇果／玫瑰果／繡球花／杜松／多花桉

血紅色
珊瑚粉
大霧藍

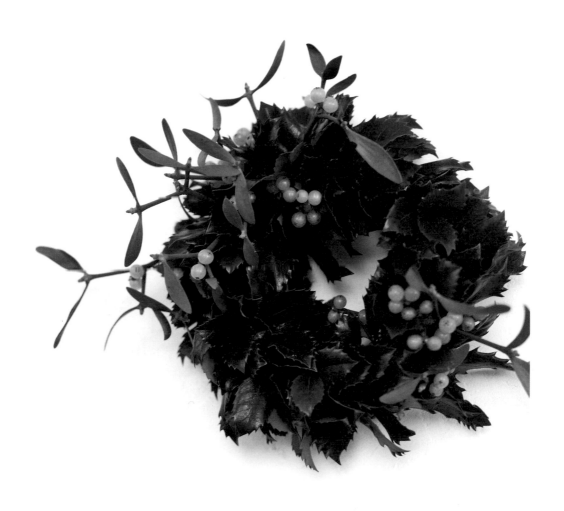

異葉木犀和槲寄生的花圈

黃色的果實，色澤清透，這是槲寄生特有的美。
再搭配上深綠色的厚實葉片，適合冬日的色彩組合就完成了。

異葉木犀／槲寄生

■ 黑綠色
■ 番紅花黃

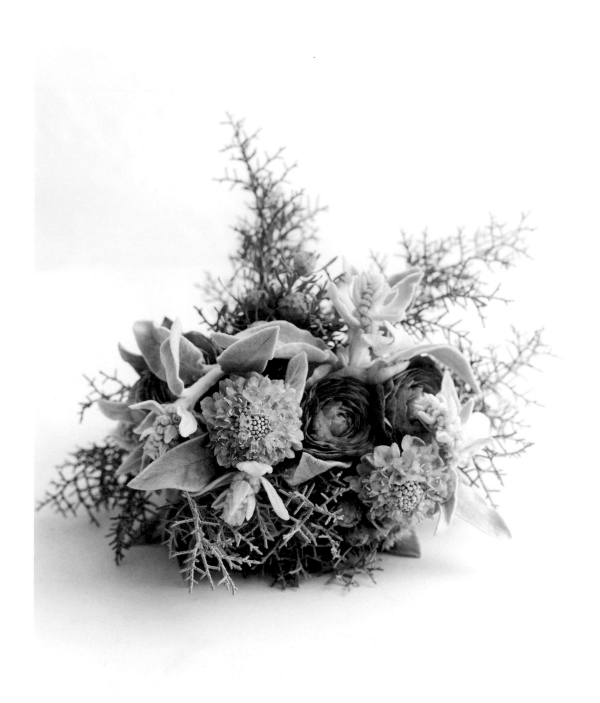

陸蓮花的銀色捧花

銀色的針葉輕輕圍繞著帶有霧面質感的紫色花朵，
彷彿能讓人感受到冬天的清冷空氣，而空氣飄來的是針葉樹的淡雅清香。

藍冰柏／羊耳石蠶／陸蓮花（M-Blue）／松蟲草／非洲鬱金香

茴香色
錦葵色

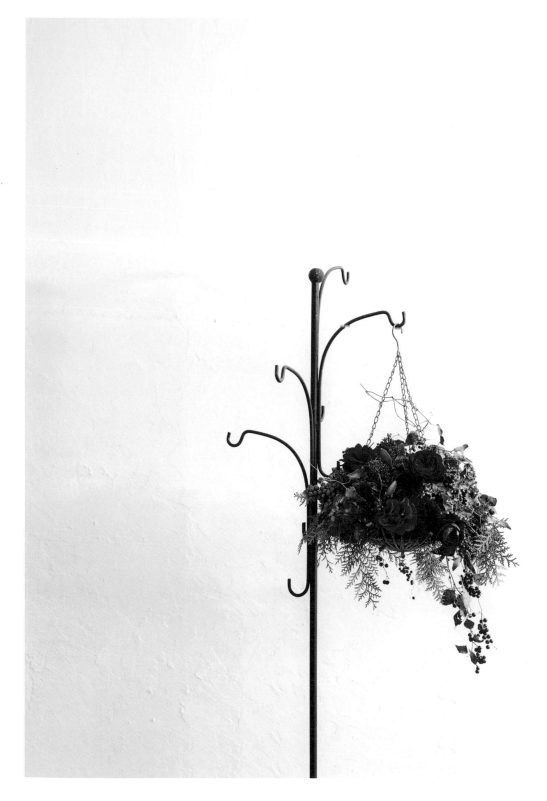

冬日裡的玫瑰吊籃

玫瑰的深紅色、常綠樹的綠色，將聖誕節的色彩滿滿地裝進了吊籃中。
仙客來葉片沉穩雅致的顏色，為整體帶入視覺上的遠近感。

玫瑰（Rose de Jardin）／穗菝葜／仙客來／日本花柏／四季欓

寶石紅
黑綠色

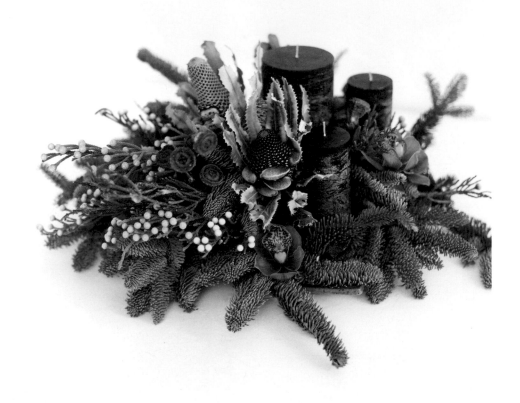

蠟燭桌飾

班克木的形狀看起來就好像是草菇，再加上帶有乾燥感的茶色、深綠色，
勾繪出了一幅森林景色。蠟燭也選用了相同的色系。

班克木／銀果／諾貝松／東亞蘭／藍桉

 褐色
煤煙褐
深綠色

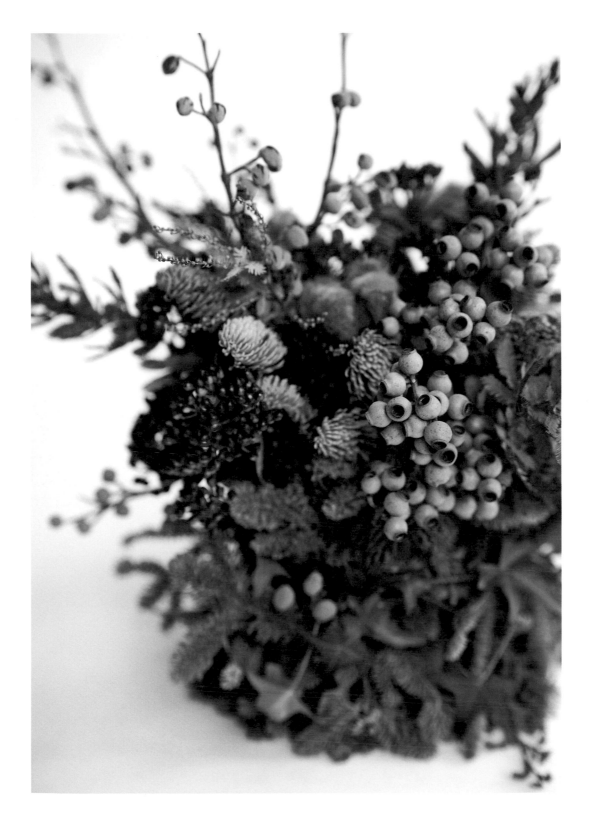

諾貝松和果實的造型花藝

將諾貝松綁在花器外圍。沒有使用花朵，改用樹木果實的顏色來妝點。
不需澆水，可長時間觀賞的造型花藝。

諾貝松／毛葉桉／棉花／毛泡桐／地中海莢蒾／貝利氏相思（Purpurea）

木頭色
栗黃色
深綠色

聖誕紅的迷你花飾

淡粉紅色的花朵若搭配上常綠樹，
一樣很有聖誕感。
將花柏黏貼在杯子外圍作出花器，
作法也相當簡單。

聖誕紅／陸蓮花（Ferrand）／松蟲草／日本花柏

玫瑰色
吸墨紙粉
柏樹綠

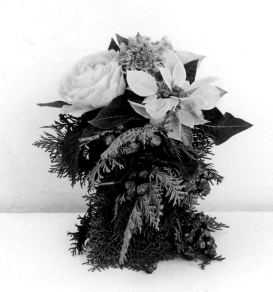

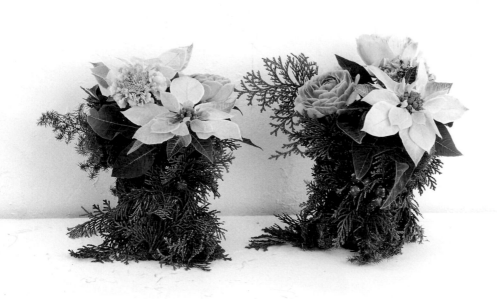

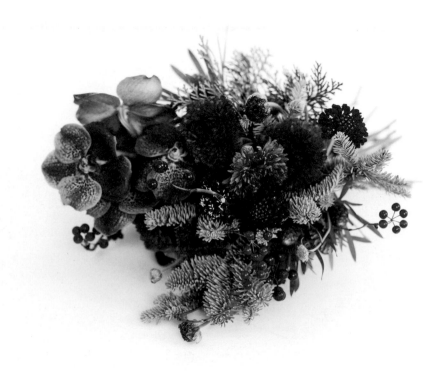

萬代蘭和陸蓮花的花束

萬代蘭成熟的風情,讓聖誕色彩多了一絲嫵媚。
加入諾貝松的深綠色後,整體更有冬天的氣息。

萬代蘭(Robert's Delight)／陸蓮花(Chaouen)／松蟲草／山歸來／諾貝松／日本花柏／非洲鬱金香

珊瑚粉
寶石紅
罌粟色
深綠色

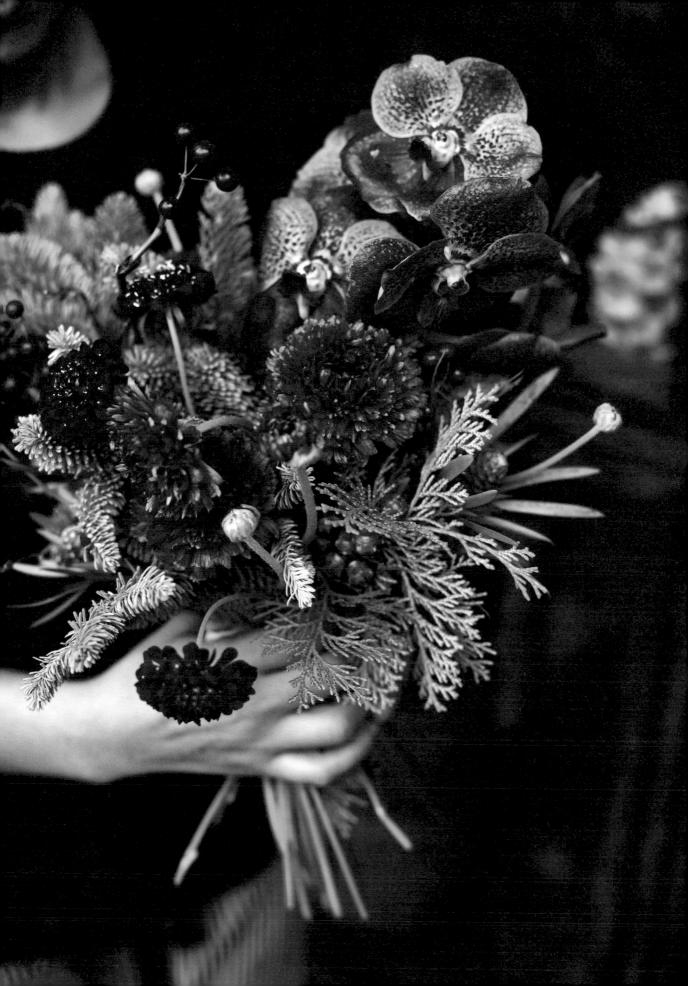

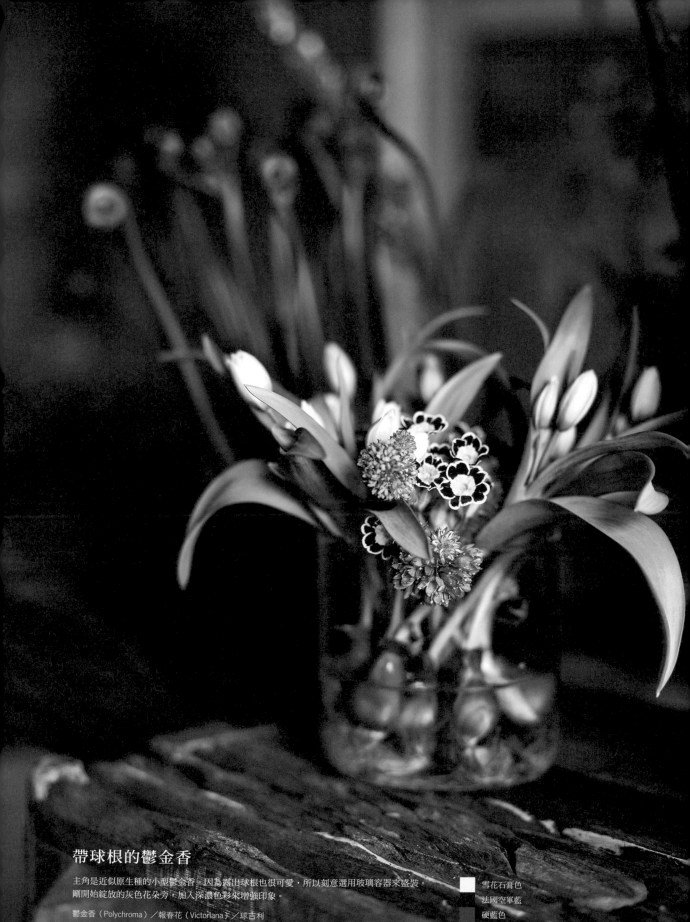

帶球根的鬱金香

主角是近似原生種的小型鬱金香。因為露出球根也很可愛，所以刻意選用玻璃容器來盛裝。
剛開始綻放的灰色花朵旁，加入深濃色彩來增強印象。

鬱金香（Polychroma）／報春花（Victoriana）／球吉利

雪花石膏色
法國空軍藍

硬藍色

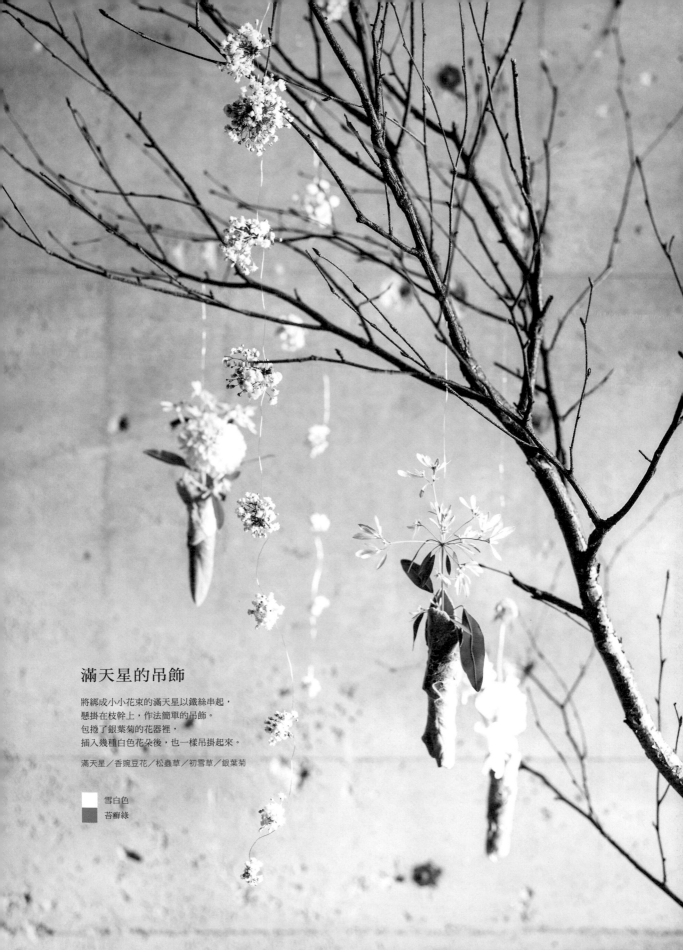

滿天星的吊飾

將綁成小小花束的滿天星以鐵絲串起，
懸掛在枝幹上，作法簡單的吊飾。
包捲了銀葉菊的花器裡，
插入幾種白色花朵後，也一樣吊掛起來。

滿天星／香豌豆花／松蟲草／初雪草／銀葉菊

■ 雪白色
■ 苔癬綠

橙色與紅色的漸層花束

略微暗沉低調的暖色系色彩中，加入鮮明的橙色來妝點。
橙色是能襯托出整體的點綴色。

海芋（Treasure）／陸蓮花（C'est si orange）／陸蓮花（Drama）／鬱金香（Red Princess）／多花桉

猩紅色
辣椒色
橙色

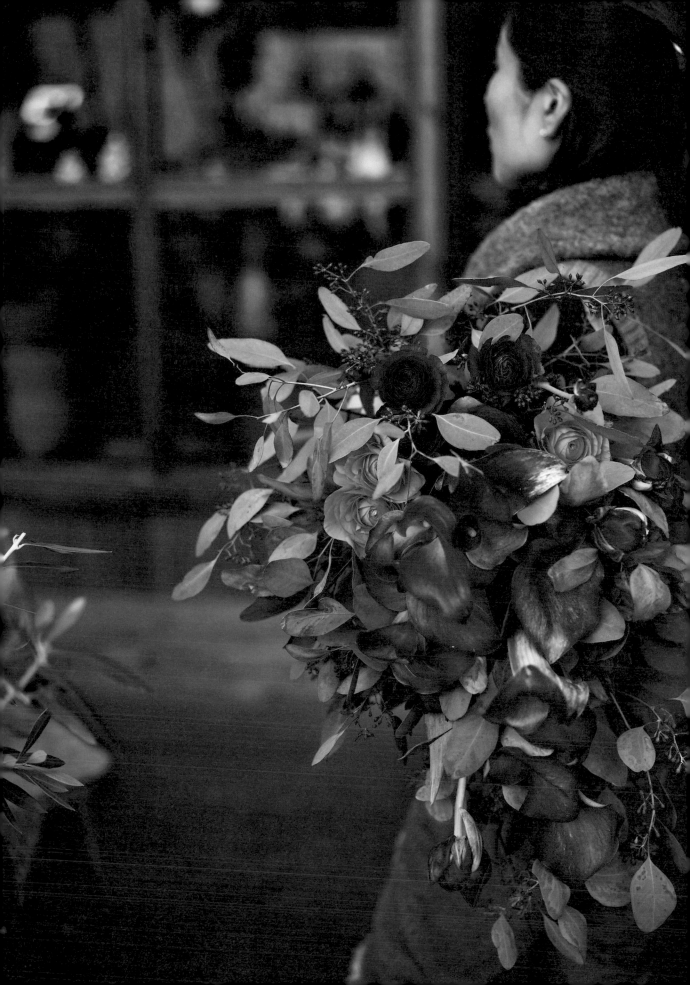

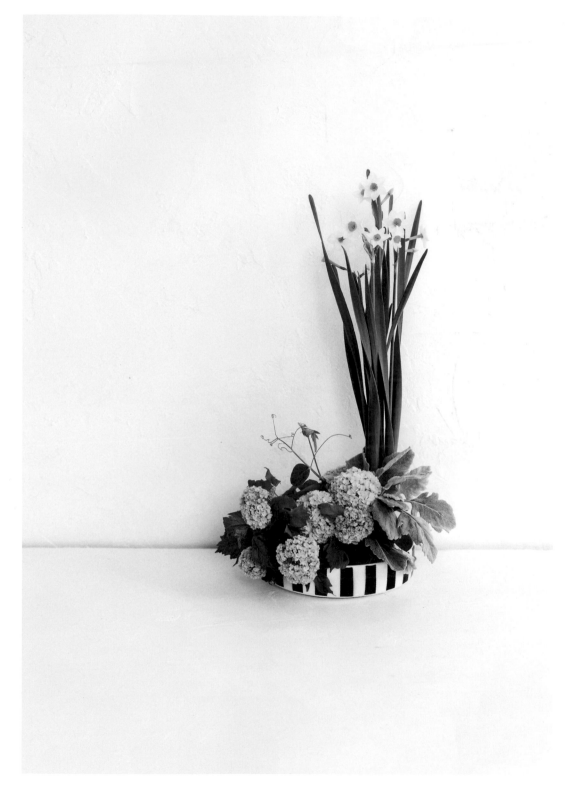

水仙和雪球花

水仙的黃、白色，搭配上雪球花的萊姆綠、銀葉菊葉片的銀色。
這樣的配色，讓寒冬中似乎飄進了一絲春天的味道。

日本水仙／雪球花／銀葉菊／豆莖

黃色
蘆葦綠
藍灰色

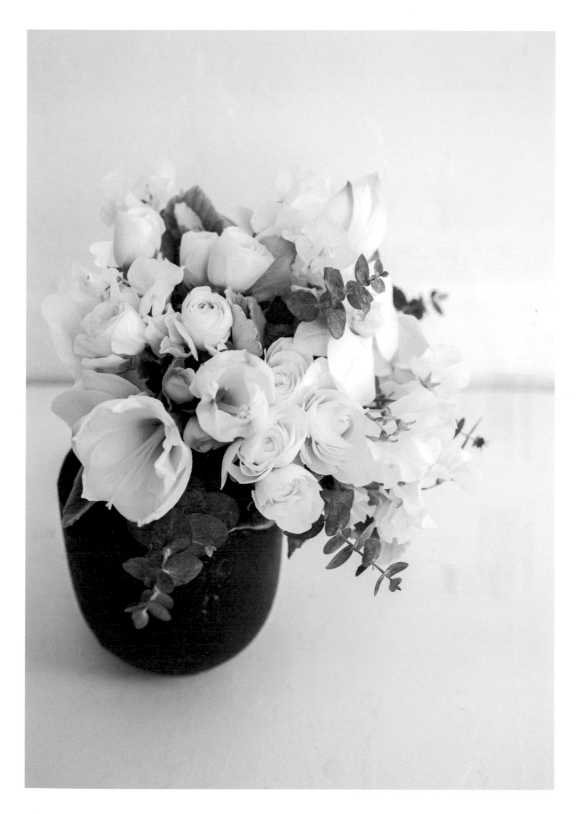

孤挺花的捧花

以白色為主色的捧花，給人潔淨清透的印象。加入銀色葉材，搭配出了充滿冬意的配色，
連周圍的空氣都變得清冷而澄淨。

孤挺花／蝴蝶蘭／香豌豆花／陸蓮花（M-White）／圓葉桉／銀葉菊

雪白色
灰白色
鐵灰色

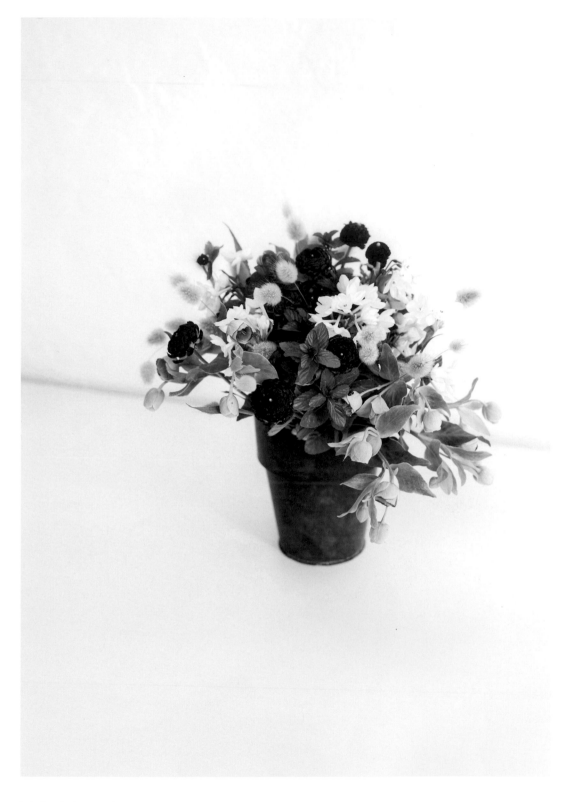

黑與白的花束

雖是以黑白色調為基底，但因搭配上了鬆軟的兔尾草、香草的鮮嫩綠色，
整體呈現出柔和的印象。

陸蓮花（Morocco Amizmiz）／水仙（Paper White）／聖誕玫瑰（Foetidas）／兔尾草／薄荷

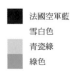

法國空軍藍
雪白色
青瓷綠
綠色

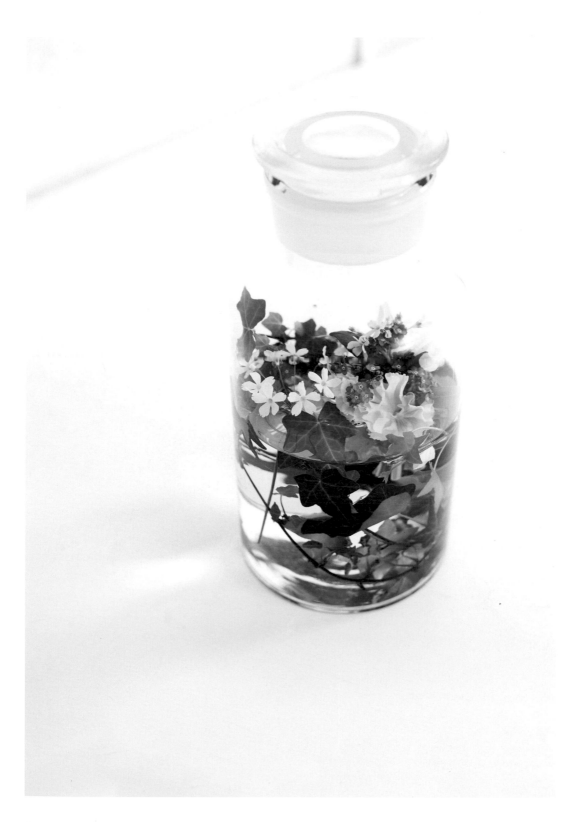

輕飄在水面的花束

勿忘草很容易缺水，因此綁成小花束浮在水面上，是個不錯的點子。
藍色和對比色的深黃、淡黃色，可以相互襯托。

勿忘草／三色堇／櫻草／常春藤

勿忘草藍
水仙黃
泡沫色

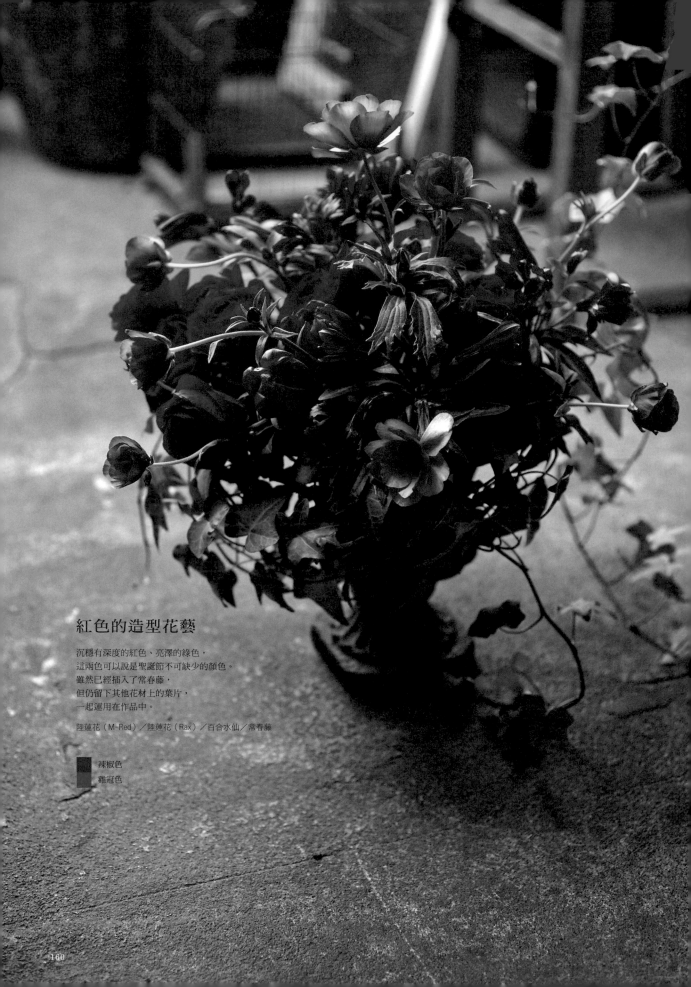

紅色的造型花藝

沉穩有深度的紅色、亮澤的綠色，
這兩色可以說是聖誕節不可缺少的顏色。
雖然已經插入了常春藤，
但仍留下其他花材上的葉片，
一起運用在作品中。

陸蓮花（M-Red）／陸蓮花（Rax）／百合水仙／常春藤

辣椒色
雞冠色

山茶花和苔草的花籃

鋪了苔草的鐵網花籃中，鮮明地裝飾了花朵、果實和枝材。
為了能好好品味這籃中景色，刻意擺放在地面等低一點的位置，方便從上往下俯視。

山茶花（黑侘助）／聖誕玫瑰／苔草／八角金盤（果實）／苔木

勃根地酒色
雪花石膏色
綠胡椒色

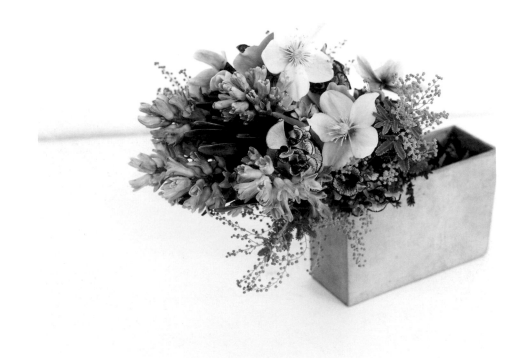

風信子和聖誕玫瑰的花束

由細緻的淡色系複雜地交織而成的色彩中,加入了酒紅色的香豌豆花來點綴。
為配合風信子、聖誕玫瑰等花莖短的花材而作出的小尺寸。

風信子／聖誕玫瑰／香豌豆花／貝利氏相思

薰衣草藍
珍珠母色
勃根地酒色
金合歡黃

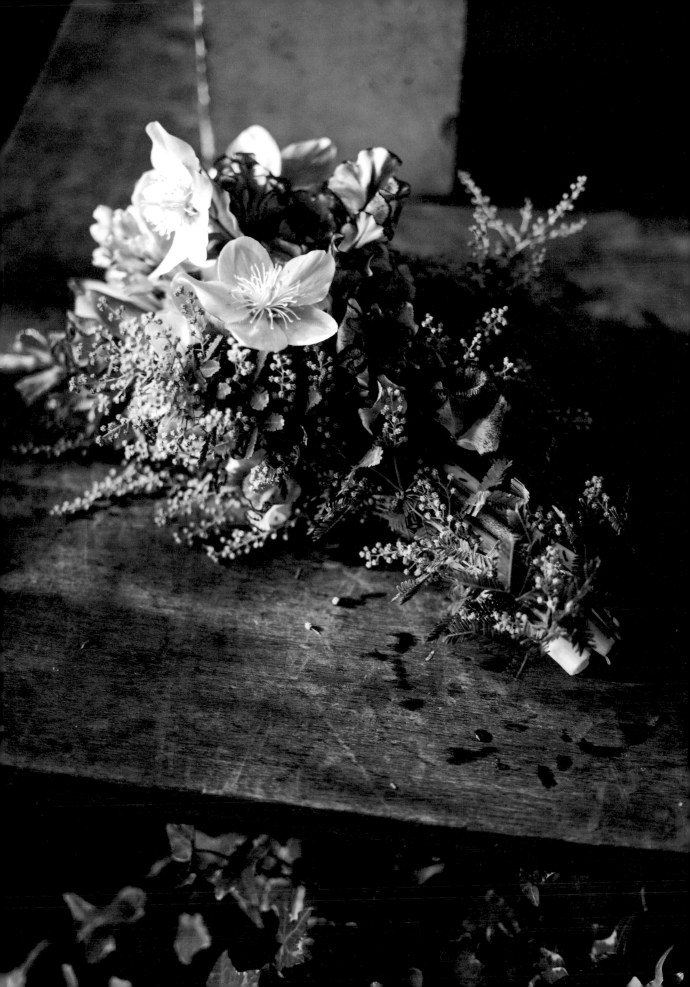

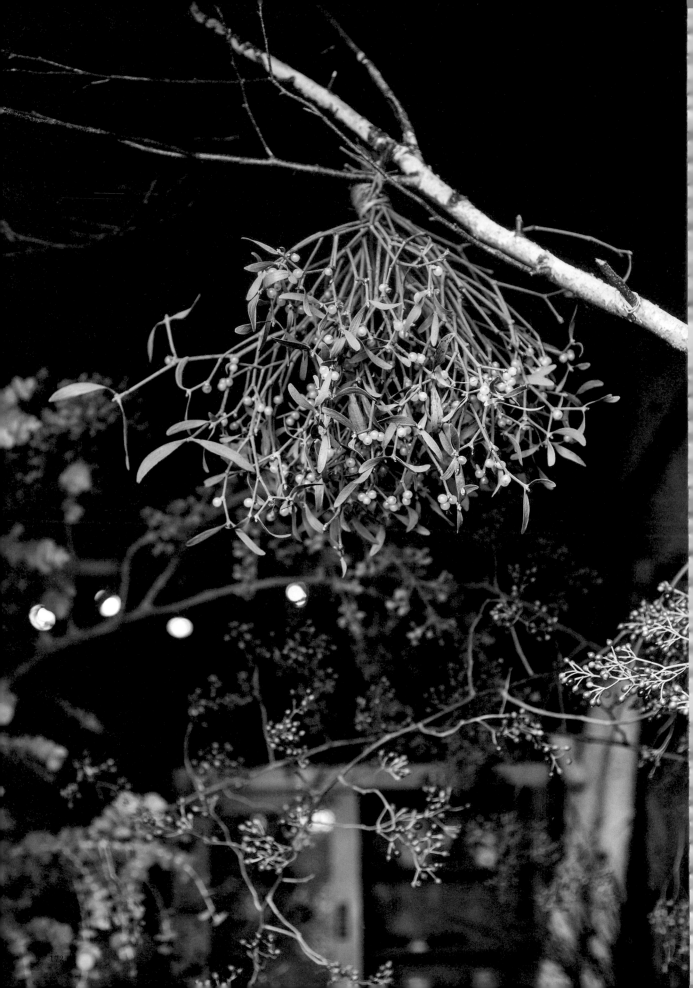

插花的基本知識＆花圈・花束的作法

花材吸水

插花之前要進行的小步驟。讓花材吸水效率提高，
不僅花朵美麗有活力，花期也更為持久。

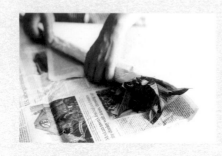

以報紙包捲

若花朵低垂沒有活力，插花前先以報紙包捲起
來，使花材吸水。花莖的上半部捲上報紙後，
以膠帶固定，而會浸泡到水的莖部下方則不需
包報紙。剪除花莖底端後，浸泡30分鐘至1小
時，讓花材充分吸水。要訣在於報紙要包緊，
勿讓花梗搖晃不牢固。但要注意勿讓報紙浸泡
在水中。

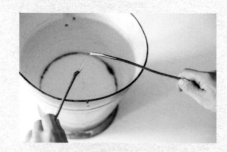

以手折斷枝材

丁香花、髭脈槠葉樹、小手毬等枝材，以手將
枝幹折斷，會比起以剪刀剪斷，更容易吸水。
這是因為手折時，斷面會粗糙不平，表面積會
變較大。無法以手折斷的粗枝，則利用剪刀或
刀片斜切。

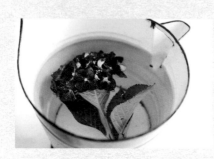

整朵花浸泡水中

繡球花、蝴蝶蘭等能從花（萼）的部分吸水的
花材，如果缺乏活力時，可將花莖剪短後，將
整朵花浸泡到裝滿水的容器或水桶中。浸泡到
花朵恢復張力，以手觸摸時能感覺到彈性為
止，時間約為30分鐘至1小時。

固定花材

將花莖固定於容器中，讓花藝製作更為順利的小技巧。
依照花材、花器的形狀、想營造出的作品氛圍等，來選擇固定的方式。

綑綁成束後放入容器

使用缽型等口徑較大的容器時，將主要花材先利用拉菲草、麻繩、植物藤蔓等，綁成一束後再放入，會較為穩固。適合用於基底花材有玫瑰、大理花、繡球花等較有分量感的花材。其他細小的花材則插入已綑綁成束的基底花材中。

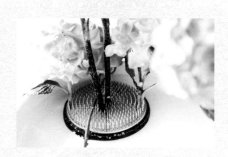

插在劍山上

想讓花材直立於非常淺的容器中，或遮住花莖底部，想呈現出乾淨的水面時使用。若讓所有的花材都直立，會顯得過於僵硬，因此插在劍山上的只有幾朵。為了不讓人感覺到劍山的存在，加入其他剩餘的花材時，像是倚掛在已插好的花莖或枝幹上一般，如此能讓作品更為自然。

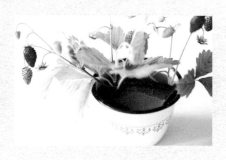

插在海綿上

適合用於禮品等需要移動的作品。先將充分吸滿水的吸水海綿（放在水面，使其自然吸水）放入容器後，插上所有花材。當花材量多時，要讓海綿的高度高過於花器，依照作品的外型、氛圍，來調整吸水海綿的高度。

纏在藤蔓上

想在口徑大且平底的大花器中插入大量的花朵時，可利用捲起的植物藤蔓來固定花材。將花材插入藤蔓與藤蔓的空隙間。藤蔓與吸水海綿或劍山不同，即使被看見也不會給人異樣感，因此超出容器也沒有關係。

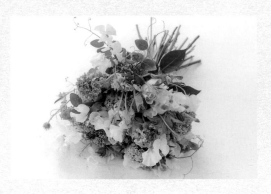

花束作法

　　無論是花束或捧花，基本的作法都是相同的。
先進行花材的整理，將綁點下方的葉片清理乾淨。
　　製作時，為了不讓花材在手中偏移或脫落，
　　要確實地握住綁點，一邊將花材一一加入。

材料
雪球花・玫瑰（French Roses）・香豌豆花・松蟲草
翠珠花・豌豆

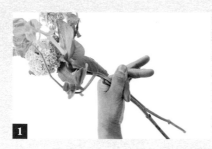

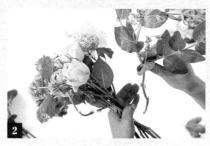

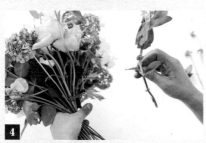

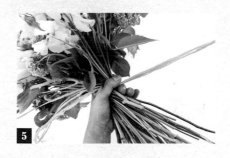

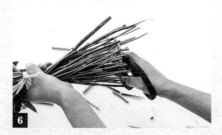

1 先決定作品的大小，將手握拿處（綁點）以下的葉片清除乾淨。此外，若支點以上的葉片過多，也要稍作整理。

2 以拇指和食指作出環狀，在環狀的中間加入花材。加入時花莖不要交叉，要順著同一個方向。圓形的花、能帶來線條感的花等，一邊注意形狀、顏色是否均衡，一邊交替著加入。

3 快接近完成的時候，從上方俯視，檢視整體是否協調均衡，並在中心附近插入細小的花朵。

4 從開始到結束都只以拇指和食指握拿，其他手指只是輔助。勿讓花莖鬆散，盡可能使其整齊地握拿在手中。

5 加入所有花材後，以繩子在姆指和食指握住的位置上綑紮固定。綑紮時，將花束上方的部分輕靠在桌子邊緣等處，會更容易施力。

6 將花莖剪齊。綁點以上和以下的部分，長度比例為1：1。

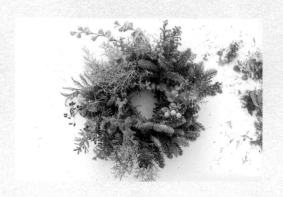

花圈作法 1

以植物藤蔓所編製而成的圓環當底座。
在此處用的是藤蔓，也可利用紅蔓來製作。
要訣在於使用多種枝材製造出分量感。
不使用鐵絲，採用天然素材所作成的自然花圈。

材料
諾貝松・日本花柏・圓葉桉・絨柏・藍柏
貝利氏相思（Purpurea）・非洲鬱金香・藤蔓

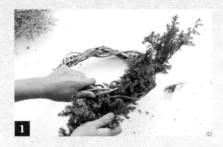

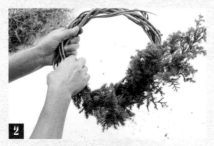

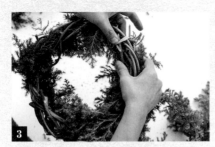

1 先將基底的絨柏分切開後，牢固地插入藤蔓的空隙中。最先插入的枝條如果過短，會容易脫落，因此要挑選長度較長者。

2 將步驟1的枝條穿過藤蔓的孔縫間，固定在藤蔓上，為了不讓枝條的前端突出，要確實塞進藤蔓之間。

3 讓絨柏插滿一周。如果無法收好枝條的前端，可利用繩子等綑紮固定。

4 將藍柏、諾貝松等其他的枝材，插在絨柏的上方。為了要兼顧各個角度，因此不只從正上方插，也要從側面插入。將諾貝松底部的葉片拔除，會更容易插入藤蔓中。

5 若底座已大致覆蓋了綠色葉材，一邊看整體的狀況，一邊加入柔軟枝葉的圓葉桉、果材等。不要一口氣就剪太短，先大略插好後，看整體造型是否均衡協調，如果過長需要調整，之後再剪即可。

6 翻到背面，檢視所有的枝條是否都有確實插好收齊。使用枝條的好處是，枝條與枝條間會產生出空隙，因此能比想像中插入更多的花材。

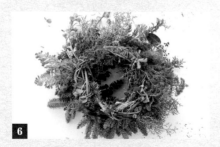

花圈作法 2

此處使用的底座為環形吸水海綿。
以平時插鮮花或葉材時的手感，簡單地就能作出花圈。
因為底部平坦，所以也能當作桌面花圈來裝飾。
要先讓吸水海綿浮在大量的水面上，等待它自然吸水。
當海綿下沉，就表示已經吸飽水了。
花圈完成後，為了維持濕潤，要從花材的空隙間替海綿加水。

材料
芳香天竺葵（紫）·薄荷·芳香天竺葵（白）·繡球花
藍莓·鼠尾草

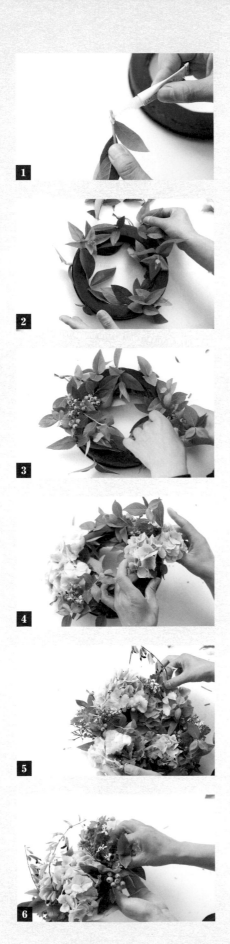

1　在綠色葉材上塗抹接著劑後，插進環形底座。此時要注意勿讓接著劑堵塞住莖部的切口。以下步驟的其他花材亦同。

2　先從環形底座的內側開始插，接著正面、外側，依序插入。讓葉片朝不同方向配置。

3　當底座的一半已覆蓋了葉材後，接著插入大的花朵與枝材。如果能和環狀的對邊，輪流插入花材，會更容易取得整體的平衡。

4　像繡球花等呈一大叢盛開的花材，分切後使用。一邊看整體的分量是否均衡，一邊從上方、外側、內側等各角度插入。

5　大的花材配置完成後，接著插入細小的花朵、枝葉等，將空隙填滿。讓細線條的花材猶如飛跳出來般，展現其線條，替作品增加動感。

6　一邊轉動花圈，一邊檢視整體是否均衡漂亮，如有不足的部分，插入小葉片或花朵進行調整。

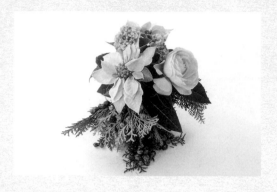

杯花作法

利用隨手可得的塑膠杯、觀葉植物的葉片,簡單就能完成的花藝作品。
連花器也能一起送人,所以當禮物是最恰當不過了。
因為尺寸迷你,同時擺上幾個一起裝飾,也是很棒的!

材料
日本花柏・愛心榕的葉片・塑膠杯・雙面膠・鐵絲

1　整個杯子外圍黏上雙面膠後，黏貼上基底用的大葉片。

2　黏貼兩至三片葉片，遮蓋住杯子整體。

3　超出杯底邊緣的葉片，以剪刀剪除。

4　依據杯子的尺寸，先將花柏的枝葉分剪開來。以葉片包覆住杯子，有重量的果實則要朝下。

5　以鐵絲將花柏的枝葉纏繞固定。為了不讓鐵絲的前端突出來，將其塞進枝葉中。

6　檢視整體的比例，將多餘的枝葉剪除後，花器就完成了。裝滿水後，將已經作成小捧花的花束插入。

本書使用的
法國傳統色彩

DIC色票
一部分引用於法國傳統色 第5版（DIC-F1至F322）

杜鵑花色　Azalée
鐵灰色　Acier
環礁色　Atoll
茴芹色　Anis
白頭翁色　Anémone
杏黃色　Abricot
雞冠花色　Amarante
栗黃色　Alezan
黏土色　Argile
板岩色　Ardoise
雪花石膏色　Albâtre
靛藍色　Indigo
鳶尾花色　Iris
灰紫色　Violacé grisé
紅紫色　Violine
紫色　Violet
駱馬色　Vigogne
威士忌酒色　Whisky
綠色　Vert
淺綠色　Vert clair
柏樹綠　Vert cyprès
蕁麻酒綠　Vert chartreuse
青瓷綠　Vert céladon
灰綠色　Vert-de-gris
尼羅河綠　Vert Nil
黑綠色　Vert noir
深綠色　Vert bouteille
牧場綠　Vert prairie
青銅綠　Vert bronze
苔蘚綠　Vert mousse
萵苣綠　Vert laitue
蘆葦綠　Vert roseau

猩紅色　Écarlate
泡沫色　Écume
琺瑯色　Émail
赭石棕　Ocre
茄子色　Aubergine
深茄紫　Aubergine violacée
橙色　Orange
焦橙色　Orange roussi
喀什米爾黃　Cachemire
草皮色　Gazon
金絲雀色　Canari
金蓮花色　Capucine
茜紅色　Garance
紅銅色　Cuivre
咖哩色　Curry（cari ou carry）
摩洛哥色　Goumier
石墨色　Graphite
深紅色　Cramoisi
風暴灰　Gris orage
淺灰色　Gris clair
紫藤色　Glycine
藍灰色　Gris bleu
蝦紅色　Crevette
石榴石色　Grenat
醋栗色　Groseille
罌粟色　Coquelicot
雞冠色　Coq de roche
珊瑚色　Corail
冷杉色　Sapin
沙子色　Sable
生菜綠　Salade
山豬毛色　Sanglier
仙客來／紅穗銀柳　Cyclamen
風信子色　Jacinthe
香檳色　Champagne
金雀花色　Genêt
黃色　Jaune
酸性黃　Jaune acide
番紅花黃　Jaune safran
檸檬黃　Jaune citron
丁香水仙黃　Jaune jonquille
拿坡里黃　Jaune de Naples

水仙黃	Jaune narcisse		勿忘草藍	Bleu myosotis
麥稈黃	Jaune paille		薰衣草藍	Bleu lavande
淡黃色	Jaune pâle		皇家藍	Bleu royal
金合歡黃	Jaune mimosa		金黃色	Blond
芥末黃	Jaune moutarde		灰米色	Beige grisé
櫻桃色	Cerise		冷米色	Beige froid
椴樹色	Tilleul		粉米色	Beige rosé
巧克力雪球	Tête-de-nègre		水果糖色	Berlingot
鬱金香色	Tulipe		綠胡椒色	Poivre vert
黑鬱金香色	Tulipe noire		淺酒紅色	Bordeaux clair
狩獵服色	Tons de chasse		深酒紅色	Bordeaux foncé
珍珠母色	Nacré		木頭色	Bois
睡蓮色	Nymphéa		粉木麗色	Bois de rose
歐楂果色	Nèfle		果樹色	Bois fruitier
黑色	Noir		桃木紅栗色	Marron acajou
棕櫚葉色	Palme		糖漬栗子色	Marrons glacés
煤煙褐	Bistre		柑橘色	Mandarine
辣椒色	Piment		黑草莓色	Mûre
茴香色	Fenouil		錦葵紫	Mauve
紫紅藍色	Fuchsia bleu		漆器紅	Laque
紅鶴粉	Flamant rose		葡萄酒糟色	Lie-de-vin
褐色	Brun		紫丁香色	Lilas
灰白色	Blanc Cassé		紅色	Rouge
雪白色	Blanc Neige		火紅色	Rouge ardent
紅褐色	Brun rouge		明紅色	Rouge vif
煉瓦色	Brique		橙紅色	Rouge orangé
石楠花色	Bruyère		血紅色	Rouge sang
西洋李色	Prune		無光澤紅	Rouge terni
天藍色	Bleu azur		寶石紅	Rouge rubis
亞得里亞海藍	Bleu Adriatique		木樨草色	Réséda
法國空軍藍	Bleu armée de l'air		英國空軍色	Royal air force
深靛藍	Bleu indigo sombre		玫瑰色	Rose
紫藍色	Bleu violet		朱鷺粉	Rose ibis
繡球花藍	Bleu hortensia		繡球花粉	Rose hortensia
灰藍色	Bleu grisé		珊瑚粉	Rose corail
勃根地酒色	Bourgogne		亮玫瑰粉	Rose shocking
高盧藍	Bleu gauloise		鮭魚粉	Rose saumon
新芽綠	Bourgeon		粉嫩粉	Rose tendre
硬藍色	Bleu dur		玫瑰茶色	Rose thé
淡藍色	Bleu pâle		糖衣粉	Rose dragée
陶器藍	Bleu faïence		吸墨紙粉	Rose buvard
大霧藍	Bleu brouillard		粉末粉	Rose poudre

花材名稱索引

◎ 本書中的花名，包含商品名、一般通稱。
◎ （ ）內為品種特徵，或該品種的英文名稱。

Fleurs de chocolat

printemps　>>　été　>>　automne　>>　hiver

Fleurs de chocolat

古賀朝子的法式風格花店。以當季的新鮮切花為主，除此之外，能美化室內的觀葉植物、在法國採買的骨董花器、雜貨等，也一應俱全。接受各種訂單，包括贈禮用的花束、造型花藝、婚禮花藝布置等。

東京都世田谷区上用賀5-9-16
03-5717-6878
10:00至20:00
每周一公休
http://kogaasako.com/